人物形象设计专业教学丛书

形象设计造型基础

袁金戈／主编

彭珂珂　周生力／副主编

U0366377

本书目的在于培养学生素描造型设计的思维方法，由浅入深，循序渐进地了解素描的基础理论知识，并通过大量的素描写生练习，掌握一定的素描基础造型技能。本教材结合人物形象设计的特点，以学习人物造型为主体，包括基础静物结构造型、石膏像写生造型、人物速写、肖像画及人物雕塑等方面的内容。

　　本书可作为高职高专人物形象设计类专业的教材，也可作为从事形象设计的人员以及业余爱好者的自学参考书。

图书在版编目（CIP）数据

　　形象设计造型基础／袁金戈主编. —北京：化学工业出版社，2009.2（2024.9重印）
　　（人物形象设计专业教学丛书）
　　ISBN 978-7-122-04583-6

　　I. 形…　II. 袁…　III. 形象-设计-技法（美术）
IV. J06

　　中国版本图书馆CIP数据核字（2009）第000374号

责任编辑：李彦玲　李春成　　　　　　装帧设计：何章强
责任校对：王素芹

出版发行：化学工业出版社（北京市东城区青年湖南街13号　邮政编码 100011）
印　　装：北京科印技术咨询服务有限公司数码印刷分部
787mm×1092mm　1/16　印张6½　字数152千字　2024年9月北京第1版第3次印刷

购书咨询：010-64518888　　　　　　售后服务：010-64518899
网　　址：http://www.cip.com.cn
凡购买本书，如有缺损质量问题，本社销售中心负责调换。

定　　价：19.80元

前　言

　　形象设计造型基础作为学习人物形象设计的专业基础，是人物形象设计专业开设的必修课程，本书从对造型的认识入手，培养学生素描造型设计的思维方式，由浅入深，循序渐进地了解素描的基础理论知识，从基础的石膏写生过渡到较复杂的人物头像写生。目的是要求从事形象设计的专业人士掌握立体造型的基本法则，掌握比例关系和透视变化规律，培养正确的观察方法，表现方法以及构图方法等，并通过大量的素描写生练习，掌握一定的素描基础造型技能。本书以基础造型知识体系为构架，分析人物设计中造型基础，在吸取了传统美术教学中的素描和速写教学特点的同时，加入了人物雕塑造型方面的内容。根据人物形象设计的要求和特点，把有关人物造型的表现都统一联系起来。为学生今后在学习人物形象设计相关专业知识方面打下一定的绘画基础，提高学生观察能力、艺术表现能力和动手表达能力。

　　本书由湖南大众传媒学院袁金戈担任主编，湖南大众传媒学院彭珂珂、海口职业技术学院周生力担任副主编，湖南女子大学李俊、湖南大众传媒学院的赵一粟、丑铁刚、尹建辉等参与了本书的编写。本书可作为高职高专人物形象设计类专业的教材，也可以作为从事形象设计的人员及业余爱好者的自学参考书。

　　本书在编写过程中参考了一些文献资料，并对前人的造型理论知识进行了归纳整理，在此对这些作者表示衷心的感谢！

　　由于时间仓促，编写的水平有限，希望得到同行、专家和读者的批评指正，以便再版时修订。

<div align="right">

编者

2008年12月

</div>

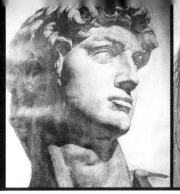

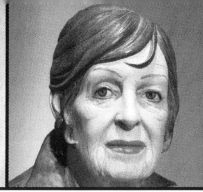

content
目录

第一章 人物形象设计造型基础概论

学习目标：通过本章学习，培养学生健康的审美观，提高学生的艺术修养和鉴赏水平，使学生掌握素描的基础知识、基础理论，具有正确的观察方法，全面了解基础造型对人物形象设计的重要性。

第一节 基础造型在人物形象设计中的重要地位

一、什么是造型

造型是美术的基本手段。所谓"造型"就是塑造形体，中国古代画论中谓之"象形"。这种造型特征就是刻画事物的外部形态，一切内容都要通过外部形态来表现。美术作品可以通过艺术形象的外部特征，表现内在的精神、思想、情感和意义等。中国绘画历来重视"以形写神"，通过外部形象表现精神内涵和气质修养等。生动地刻画人物形象，可以揭示他们的生存状态和心理状况，这也是西方美术的传统精神。同样，人物形象设计也需要通过对人物外形的刻画、描绘表达人物的精神风貌和人物的个性特征。

二、素描与基础造型

1.素描的含义

素描是一切造型艺术的基础。学习素描是培养学生正确地观察、理解、表现形体的重要途径。素描不仅研究造型的基本法则，还要探索艺术规律，对培养青年艺术家造型观念和审美意识起着重要作用。素描最早的代名词在西方画坊里被称为"草图"，东方则称之为"草本"。历来，素描一直被作为正式绘画的预备手段，直到14～16世纪文艺复兴时出现美术院校，才作为绘画基础训练，称为素描。随着艺术思维的发展和艺术探索的进步，素描的含义也在不断的发

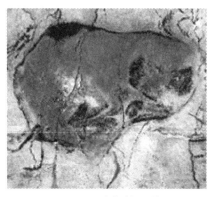

图1-1　受伤的野兽

展和变化。它本身也是一门独立的艺术，学习素描是研究造型艺术的一个方向。素描不仅是造型艺术的基础，也是艺术发展的源头，人类最开始的艺术表现形式就是用素描来完成的，原始艺术保存下来的壁画、岩画就是用这种精练的描绘形式概括出物体，如图1-1所示的西班牙阿尔塔米拉岩壁画《受伤的野兽》，它的造型与结构线的张力，一直影响到现在的造型审美意识。

2.素描的基本因素

素描的基本因素是：构造（即结构）、形体、比例、透视、光影、虚实等。

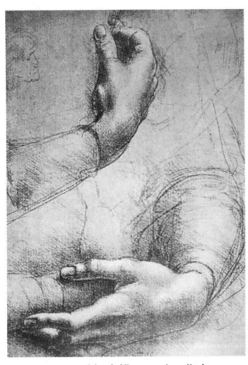
图1-2　手部素描　达·芬奇

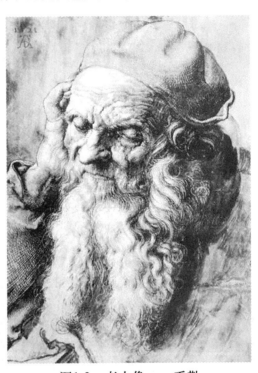
图1-3　老人像　丢勒

物体的结构通常呈现立体的、内在的实体，它的构成方式决定着物体外在形状特点和它存在形态，它是一切物象存在的根本，而形体则是结构外在的表现形式。形体的特点取决于构造的特点。如图1-2，达·芬奇这张对手部结构的理解，准确地表达了手部的形体透视关系。再看图1-3，丢勒对老人头像刻画的真实感，从中可看出肌肉和骨骼的关系。而光影则是形体在光的照射下呈现的有条件的表现形式，没有光就看不到形。光影受形的约束，依附于一定的形体。

虚实也是客观存在的，是一种空间现象，它体现了物体处在一定空间里的不同深度位置，同时也由此体现着形体各部的强弱对比程度。

比例是从客观物象中抽象出来的，任何物象都存在着一定的比例关系。从某种意义上说，认为素描艺术就是一门把握和表现对象比例关系的艺术，这也不无道理。

透视是一种视觉现象，是人类基于共同的眼球结构而产生的视觉识别现象。真实的空间是三维的，而画面则是二维的形，在二维的平面上表现三维的立体空间，就必须按照透视的法则来缩减纵深面形或适当调节它的倾角。

在以上诸因素中，结构、形体、比例是本质的，是造型的主要依据；而光影、透视、虚实是形成物体视像的外部条件，因而是可变的，它们只是造型的某些手段和方法。素描所要解决的根本问题是造型，就是塑造和表现形体（如图1-4）。

三、素描的形式

素描发展到今天，成为一个独立的艺术门类。现代艺术家仍在不断的研究和创新，素描的表现形式也多种多样，可分为具象写实的，具象为带表现的、抽象的、意象性的及一些研究性的素描表现形式。

1.调子素描

调子素描也称光影素描或全因素素描。它是在形体结构的基础上，忠实于对象，以再现手段客观的呈现景物。

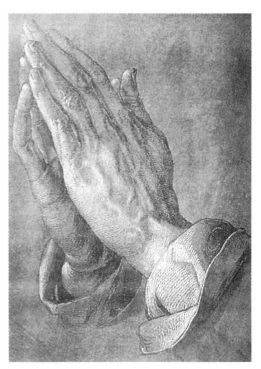

图1-4　手的习作　　丢勒

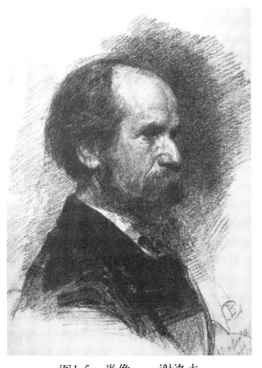

图1-5　肖像　　谢洛夫

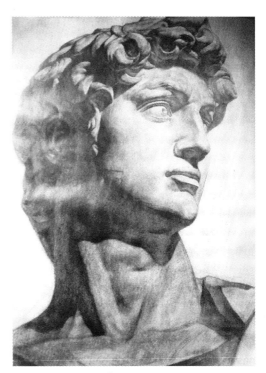

图1-6　石膏大卫　　学生作品

调子素描（全因素素描）在俄罗斯绘画素描教学中是一个最主要的研究课题。在一些艺术院校里学习这种全因素的素描，要求非常严格，被称为"学院派"，如图1-5谢洛夫的这张素描。我国的素描教学可以说是以俄罗斯（前苏联）为样板的，我国素描的发展历史很短，几乎完全承袭俄罗斯的，延续至今在我国各大美术院校中仍占有很重要的地位。

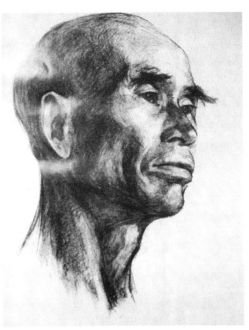

图1-7　老人像　　学生作品

调子素描是研究光影与形体的结合，它的要求非常严谨，对景物的比例透视解剖结构、空间虚实都要把握得非常准确。它注重画者眼中的真实，就是画者看到是什么样的，一定要把它描绘成什么样（如图1-6）。在俄罗斯的素描教学中，要求画面上不能出现两块相同的调子，一幅画面上不能出现两个高光，只能有一处最亮，这就是对光和影的研究，因为调子素描所着重的就是固定的光源下，光照在物体上的远近所产生的虚实变化。靠的就是这种光影的远近距、明暗交界线来体现景物的空间。对比一下图1-6和图1-7，这两张的角度、光线是一致的。

为了研究调子素描，创造了一整套科学的学习方法，从简单的石膏几何形体开始，到静物到石膏头像，全身像再到人物头像，胸像直到人体，这一整套的写生训练安排，我们现在是从最基础的静物素描开始。

学习调子素描，要求从整体出发，学会运用比较的方法，处理好空间层次，加强和减弱的对比方式来处理调子。从感性到理性，再到感性。从整体到局部再到整体的作画过程。

在调子素描中，要形成"面"的概念，在能看到的物体上的"线"是不存在的，我们所看到物体上的线实际上都是形体的转折面，调子素描不是对线条的表现，而是块面来表现形体的体积和质感。

2.结构素描

结构素描的表现是以线条的表现为主，从形体结构出发，用几条简单的结构线概括出物体的形体和内在结构，结构素描要求我们深入的理解所画的对象结构，因为在造型艺术中，理解形体结构是最主要的，所以比较起调子素描，它是第一位的也是决定性和本质性的（如图1-8、图1-9）。

光照在物体上，光阴可能会随时改变，光的方向改变，它与物体的距离关系所产生的虚实也会改变，而形体和结构是不会改变的，调子素描就是着重于色调和空间，而结构素描则着重于形体、结构、透视的研究。

用线条来表现形体的边界、转折及衔接以及透视面的表现，这一点有别于国画中的线描，线描是没有体积空间的，而结构素描中的线条同样有很强的表现力和形式感，同样表现空间和体积，所以学习素描，可以从结构素描入手，调子是为形体服务的，了解好形体

并且在形体上找调子，把调子画在形体结构中去。

图1-8　石膏结构素描（一）　　学生作品　　图1-9　石膏结构素描（二）　　学生作品

3.设计素描

　　设计素描是随着现代设计的快速发展而出现的一门新的素描艺术形式，主要在设计类专业院校里开设。它用素描的手法进行创意性的设计和创作，达到研究素描造型的一种特殊的效果。

　　设计素描描绘的工具，手法不受限制，通过对一些形体的组合、变形、分解进行练习。如图1-10，作者通过对图形的理解，先对人体解构，再加入动物的角和耳部与之结合，形成新的视觉形象来表达特定意思。设计素描主要锻炼学生的创意思维和对多种多样的造型形式进行尝试。

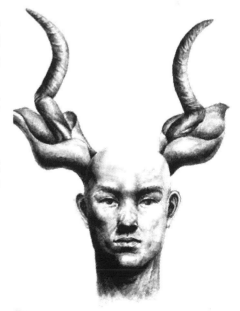

图1-10　设计素描　　学生习作

第二节 人物形象设计基础造型主要范畴

本教材主要从静物、石膏像、人物速写、人物肖像和人物雕塑等几个方面系统的讲解立体造型的基本法则、比例关系和透视变化规律、观察方法、表现方法以及构图方法等，培养形象设计专业学生的人物造型能力。

一、静物造型

主要讲解结构、空间、调子的关系，了解静物造型的基本要求和掌握静物造型的作画技巧、静物写生的步骤（如图1-11）。

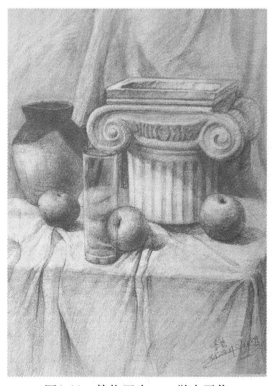

图1-11　静物写生　　学生习作

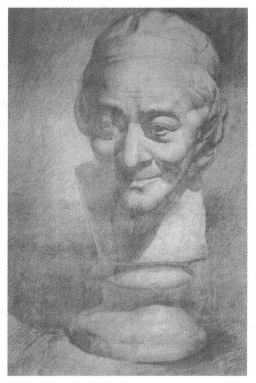

图1-12　石膏伏尔泰　　学生习作

二、石膏像造型

石膏像造型是人像造型的基础，是素描教学中一个不可替代的环节。石膏像造型是进入人像造型前的辅助联系，其目的是掌握正确的观察方法；掌握石膏像五官的结构和面部骨骼、肌肉的特点（如图1-12）。

三、人物速写造型

通过人物速写写生可以很好的理解人体的比例结构并且能迅速掌握人物动态的关系。可以分快速表现和慢写两个阶段进行。掌握人物速写造型的基本要求与作画技巧（如图1-13～图1-15）。

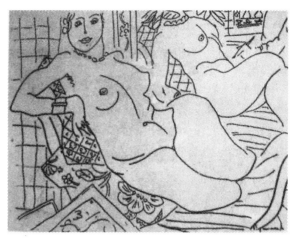

图1-13　女人体速写　　马蒂斯

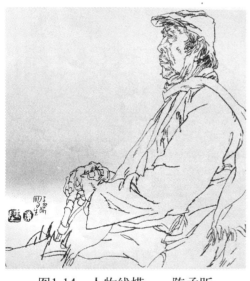

图1-14　人物线描　　陈孟昕

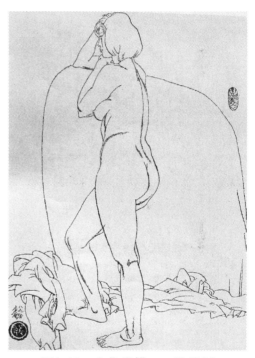

图1-15　人物线描　　陈孟昕

四、人物肖像造型

人物肖像是形象设计的主题，人物肖像造型也是素描造型训练的重要内容之一。画人物头像之前，应该先了解人物脸部结构、肌肉走向。只有深刻理解和掌握最基本的知识才能更好表达自己的感受，可以通过图1-16仔细观察。

从头部的比例、面部骨骼、面部肌肉分析人物头像的基本特征，表现人物的精神状态（如图1-17）。

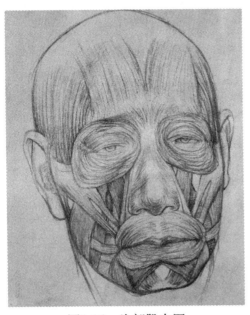 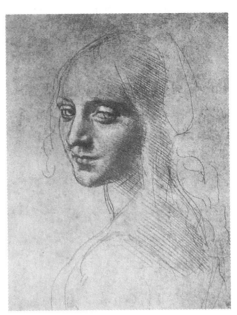

图1-16　头部肌肉图　　　　　　　　　图1-17　头像　　　达·芬奇

五、人物雕塑造型

　　雕塑作为视觉造型艺术的一个种类与绘画有着诸多共同点。雕塑是具有实体感的造型艺术类型，它的艺术形象具有立体性，是在三维空间展示出来的，有一定的重量；它不仅诉诸视觉，而且是可以触摸的（如图1-18、图1-19）。

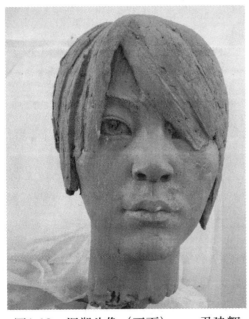 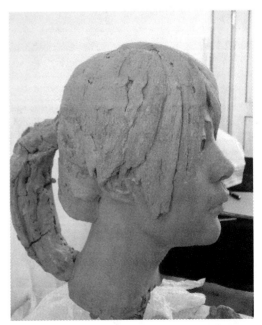

图1-18　泥塑头像（正面）　　尹建辉　　　　图1-19　泥塑头像（侧面）　　尹建辉

总之，通过形象设计基础造型的学习，主要掌握以下五种能力。

① 观察能力：能够正确地观察并分析对象。

② 表达能力：能够熟练运用线条和明暗，准确地表现出对象的光线、色调、空间、体积以及质感、量感等特点，使画面成为艺术的整体。

③ 画面处理能力：能运用主观意识探索形体结构特征。色调变化及物体质感、量感的一般规律，明确画调子的任务，逐步掌握素描的全面因素，提高构图和造型的能力。

④ 整体把握能力：能够对画面进行整体把握，培养对事物观察的整体观念，更好地服务于今后的整体形象设计。

⑤ 想象能力：空间的想象能力，培养对形象的思维和创造能力。

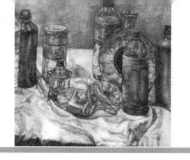

第二章 静物写生

第一节 理解结构、空间、调子的关系

所谓静物写生，一般是指在室内对室内用具进行写生，如对小型家具、文具、炊具、食品、室内装饰品、玩具、乐器等。室内静物有不同的造型、质感、色彩、用途，其体现的美感也丰富多彩，通过对这些各具特色的静物写生练习，主要解决构图、形体、比例、结构、透视、空间、色度、色调、质感、画面的次序关系以及整体关系等问题。而且从中可获得丰富的表现技法，积累更多的作画经验。

静物写生主要是解决物象自身的结构，光线带来的色调、明暗，物象之间形成的空间等三者的问题。

一、结构

结构是明暗处理之本，也就是经常说的形准。例如，一个你所熟悉的物体在平光、侧光、逆光里，不受光线影响你都知道它是什么，这说明物体受光线条件在变，但结构不会随光而变。结构是最本质的，在作画时降低对明暗的依赖是突出形体结构有效的方式，相信画过画的人都有种感受——作画者把精力集中在物体结构的研究上，物体会显得格外的"扎实"，而且会觉得画面踏实、有分量感。在这里从两个方面来解决结构问题。

1. 对结构的理解

① 解剖学的角度；

② 视觉触摸的角度；

③ 眼睛观察到的客观结果。

2.对结构的表现

① 抓物体突出的点，留心与周围突出点的距离，从中找到表现这种距离的结构关系，最终在画面上形成 "堆起" 一个部分和"掏空"一个部分的表现。

② 正确理解结构间（突出点之间）的关系。运用解剖和透视知识；通过观察比较得出的客观结果。

如图2-1～图2-5所示。

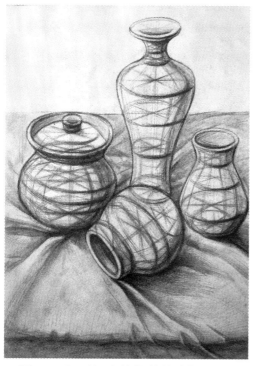

图2-1　坛子组合静物结构素描
　　　　向翼彰

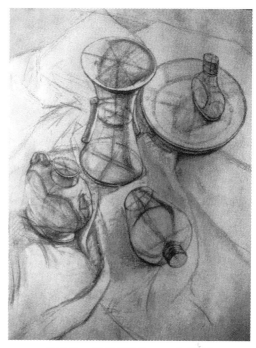

图2-2　结构素描　　向翼彰

从这两张画可以看出，有意识地强化结构会使画面效果更突出。

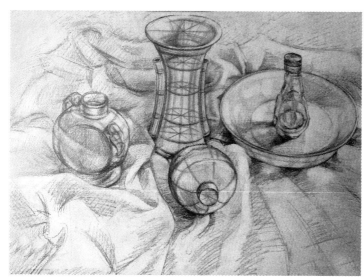

图中有意识降低明暗、对比度的手法，强化了物体本身的结构力度，也强化了个体在整体中的感染力与形式张力。

图2-3　静物结构素描（一）　学生习作

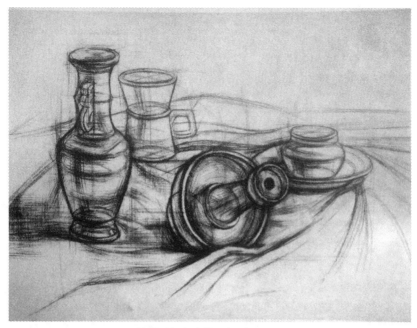

图2-4 静物结构素描（二） 学生习作

图中的结构素描，由点、线、面构成的结构框的明暗效果，是同物体本身联系得最紧密、最有力量的。

图2-5 静物结构素描（三） 学生习作

这张画可以看出结构与明暗是如何有机结合起来的。

二、空间

指的是画面立体与平面的关系（如图2-6）。由意大利建筑家、雕塑家菲力普·布鲁内莱斯基提出了线透视的基本原则，物象尺度、线的焦聚和扩散就是根据这些原则来调节的，也就是在二维空间的画布上创造出具有立体深度感的三维空间。透视的发现，对西方绘画技法发展史上无疑产生了重要的影响。尤其在文艺复兴时期，艺术家是肯定人的价值，透视法则为在画面上创造出一个真实的现实环境提供了可能的条件。在后来几个世纪的发展中，透视法则已成为画家构图造型的重要依据，也是衡量作品水平高低的标准之一。这种要求真实地表现自然，以完全理性的态度来从事绘画创作。到19世纪下半叶越来越多的艺术家认为这束缚了艺术家个性与感情的发挥，所以，要使绘画成为独立的欣赏对象，就要摆脱透视的模仿束缚。但是，透视法则本身在西方美术发展史中已成形，新艺术运动画家的矛盾之处就是在真正认识并理解平面构成和散点透视之前，他们仍然认为在二维平面上创造三维空间是绘画的重要任务，而新艺术就是要摆脱这种技术性的科学透视手段，用纯绘画的形式创造新的三维空间关系（如图2-7、图2-8）。

图2-6　角落静物素描　　学生临摹作品
利用透视、虚实对比来处理空间。对空间的处理可以使完全不相联系的物体在同一画面上有机的统一。

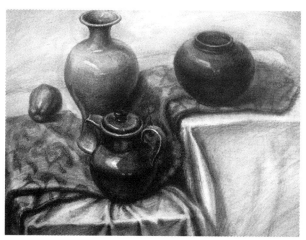

图2-7　静物素描（一）　　学生习作
近实远虚营造出从左至右的空间。

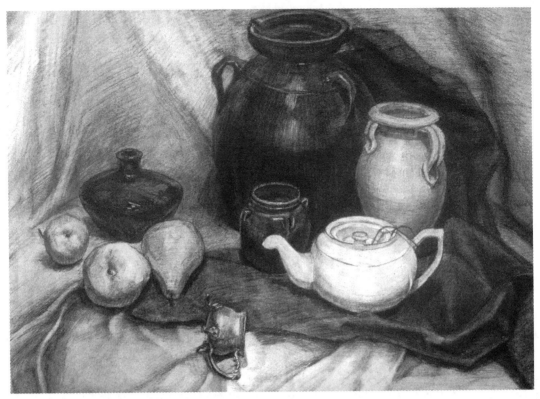

图2-8　静物素描（二）　　学生习作

画面通过主要是对一整块衬布进行虚实处理来表达一个前后关系的空间。

三、调子

素描的基础要素如下。

① 三大面：黑、白、灰。

② 五大调：高光、亮部、明暗交界线（结构转折线）、反光、投影。如图2-9、图2-10所示。

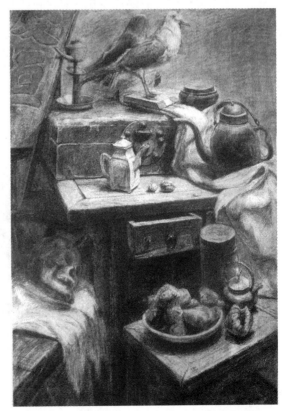

图2-9　杂乱的一角　　学生临摹作品

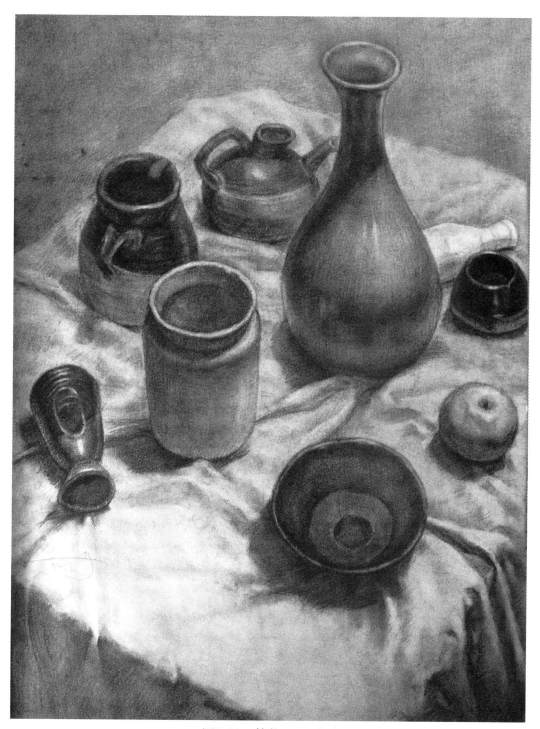

图2-10　静物　　王平

　　从图2-9、图2-10可以看出，多种不同材质的静物摆放画面上，作者通过对三大面、五大调使画面整体感很强并没感觉凌乱。强化画面黑、白、灰，再从灰色区域至少分三个层次，明暗度将控制在这些区域里塑造。

一、体现生活气息，合乎情理

这是首要的一点，富有生活气息才能产生自然美，合乎情理才能产生某种情调或意味。因此，在选择静物前应先有构思，不要盲目拼凑一堆静物（如图2-11~图2-14）。

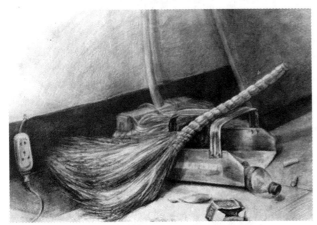

图2-11　教室一角　　学生习作

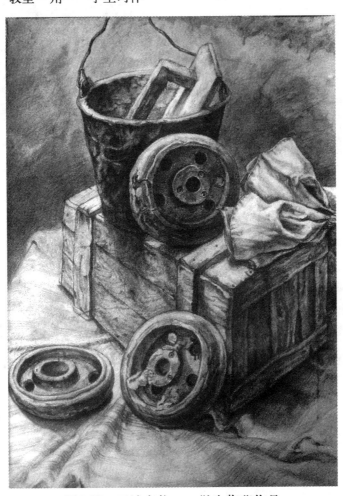

图2-12　工地弃物　　学生临摹作品

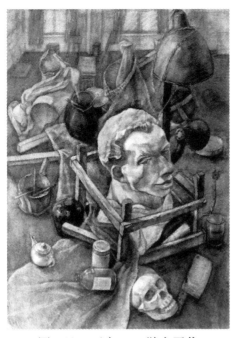

图2-13　画室　　学生习作

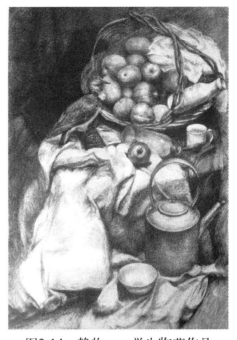

图2-14　静物　　学生临摹作品

二、画面要有中心、有变化、有对比

　　静物的摆放应由一个主静物占据构图的主要位置，这个主体静物一般形体较大，也就是要大于从属的静物，在构思和色调上也起着决定性作用。再选择从属的，也就是配角静物，其形体要小于或低于主静物。在搭配上，静物可以是一个，也可以是多个，应考虑它们在大小、高低、方圆、深浅及质感上的变化，不要过于单一或过于杂乱，这样才能获得既有中心秩序，又有对比变化的较理想的效果（如图2-15～图2-18）。

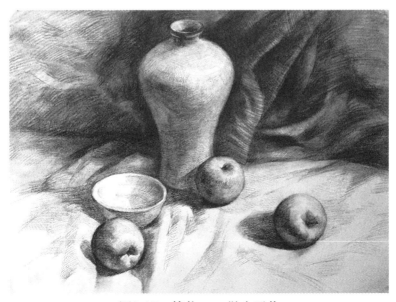

图2-15　静物　　学生习作

围绕物体形体来刻画，也会诞生精致、扎实又富于古典色彩的画面。

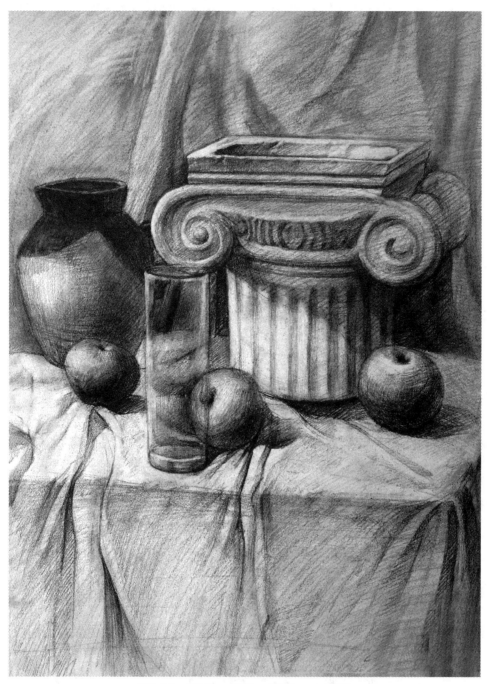

图2-16　石膏、坛子、苹果　　李碧

在静物素描题材的选择上，任何物品都作为描绘的对象。

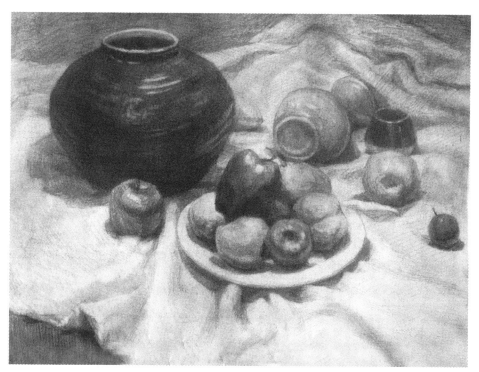

图2-17　静物素描　　学生习作

整体的构图布局、整体的观察、整体地比较，会让画面产生出整体的协调性。

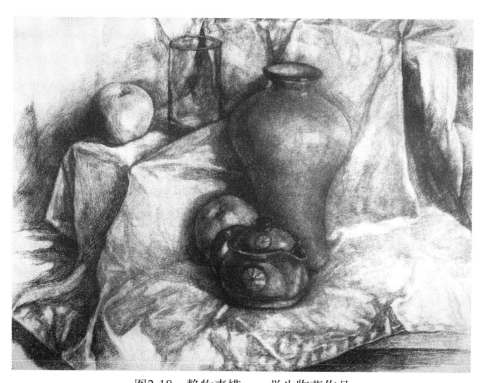

图2-18　静物素描　　学生临摹作品

一个主体物在画面中心，周围摆放四个大小、方圆不同的小静物，再加上衬布的走向构成了既有中心又有对比的画面。作者在处理手法上注重中心局部的刻画，使得画面更加整体。

三、光线和背景的搭配

光线的作用主要是两点：一是为了使静物三维形象更为明显，二是为了增加情调美感。

不同的光线可以造成不同的效果，而不同的效果需要运用不同的表现技法。强光可增强物质的闪光感，产生富丽堂皇的美感，用于照射豪华静物组合比较理想（如图2-19）；自然光或平光可产生安详朴素的效果，适用于某些具有朴素风格的静物（如图2-20、图2-21）。因此，通过处理不同光线的训练，可以多方面培养感受力和表现力。

值得注意的是设置灯光时，要注意光线造成的投影形象，尤其是出现在背景或衬布上的投影不要过大和过于清楚，应把投影当做整体构图形象的一部分。

静物组合的背景可利用墙壁或深远空间，也可以用衬布。在选择衬布当背景时，衬布的深浅和质料应与静物的形态、质地、色调关系一起考虑。色调关系应既和谐又有对比，起到相互衬托的作用。从效果上讲衬布要与景物的感觉相一致，较豪华的静物可以选用较豪华的衬布，朴素的静物可选用一般的粗布。衬布

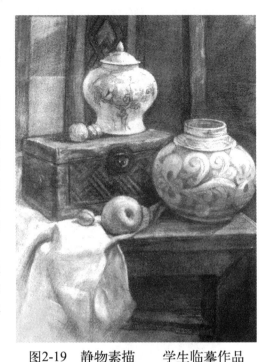

图2-19　静物素描　　学生临摹作品

四分之三强光中的物体刻画要注意：
一、画面氛围的渲染；二、找准明暗交界线；三、高光部分要亮些。

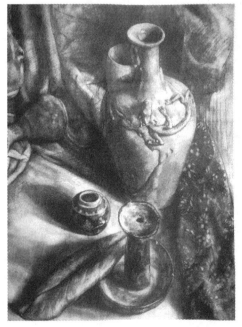

图2-20　带壁虎图案的花瓶　　学生临摹作品

自然光。这幅画作者着重对物体的细节进行刻画，可以提出作者深厚的功底。

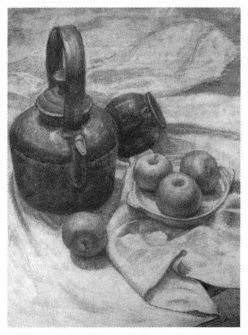

图2-21　受平光的静物　　学生习作

平光。减弱光影效果的依赖，物体形体会显得有力，氛围会较为朴实。

最好以单纯的色调形式出现，不要有明显的花纹图案，以免造成花乱和喧宾夺主的效果。

四、构图的形式美

不论选择什么样的静物组合，体现什么样的效果，若想摆出较理想的组合关系，画出较理想的构图，静物写生形象比较丰富，是培养构图能力和认识构图形式美的良好机会。一般说来，较好的构图必然符合美的规律，其优点如下：①集中而不单调；②稳定而不呆板；③饱满而不滞塞；④活泼而不散乱；⑤有主有次；⑥有远有近；⑦疏密相间；⑧黑白有序；⑨考虑动势；⑩不分割画面。（如图2-22～图2-24）

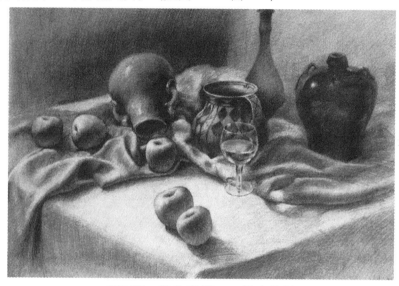

图2-22　静物素描　　学生作品

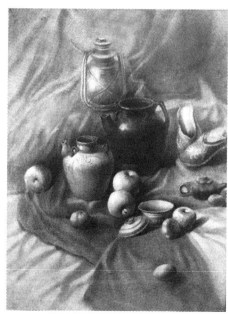

图2-23　静物素描　　学生习作

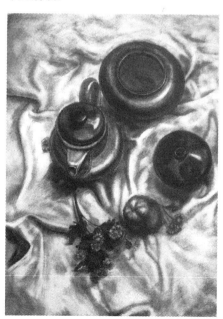

图2-24　静物素描　　学生习作

画面在构图上，各局部相互呼应、协调统一，每个单件物体也拥有各自的重点与趣味中心。

构图的视角及画面形体、关系的把握，显示出作者动笔之前就胸有成竹。

静物是处于静止状态的，静物在视觉心理会产生某种动势，这种动势包括方向感、力量感等，从而影响构图的形式美。如图2-25，将一把水果刀放在画面里，其刀尖所指的方向构成它的动势方向；如果将两把水果刀放在一起，不同的摆法会产生不同的动势。画面中的陶罐和三个水果，如果单看其中任何一个，都不会产生某种方向的动势；若把它们放在一起，就会产生某种动势。一般地说，较小物体所处的位置，即是这组物体的动势指

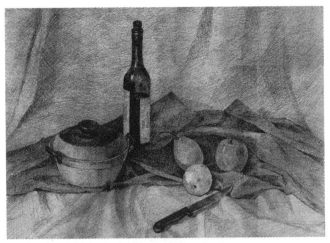

图2-25　静物组合　　学生习作

向，如果沿着这种指向在较小物体的前面再放一个更小的物体，这种动势就会更加强烈，形成一边倒的动势形式；如果在相反的方向放一个物体，则会使这种动势有所抵消，构成某种动势的平衡。

另外，背景衬布也会构成某种动势。如图2-26，衬布呈垂直状，动势最为稳定；如果是呈倾斜状，或它的折纹呈倾斜状，就会形成相应动势并带有方向性。如果这种方向性和静物的动势方向相一致，则会加强静物的动势感；如果相反，如图2-27，则会减弱其动势感，产生某种视觉平衡。

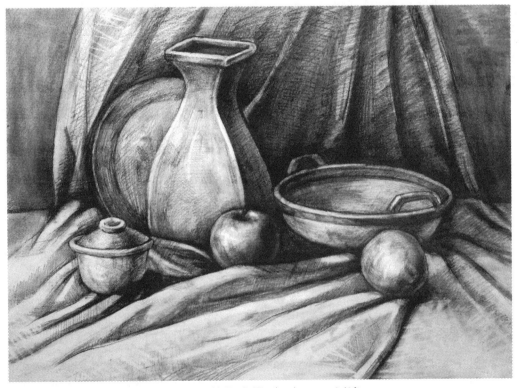

图2-26　静物素描（一）　　刘清

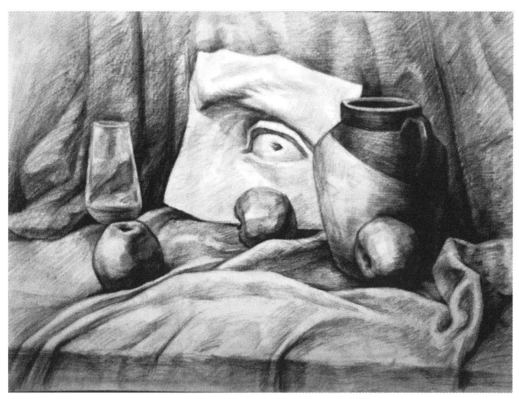

<p align="center">图2-27　静物素描（二）　　刘清</p>

这两组静物在构图上都是以水平构图，这样的构图会使画面看起来较死板，作者主要通过摆放衬布的走向来体现画面的动势，并且通过此方法活跃画面，从而达到视觉上的平衡。

以上所述只是构图的最基本的原则，在实践中应灵活运用。组织和摆放静物的过程是艺术实践的过程，也是学习和提高的过程。学会组织摆放静物，能画出更理想的作品。

<p align="center">第三节 静物造型的作画技巧</p>

一、色感与明度

素描是单纯的色彩表现，只能通过黑白灰色调的明度变化来表现。因而在静物写生中，准确观察和判断物体之间固有色的明度及其差异，对于色感的传达至关重要。

而明度关系的表达需要运用物体明暗变化的"五调子"格局和规律，以黑白灰的明度比例，来概括和表现出对象色彩的明度效果。因此，画面黑白色调的分寸感是静物写生的重要训练内容。我们需要在各物体之间固有色的明度范围内，细致敏感地辨别和把握色彩明度的层次关系，以获得准确的色调依据（如图2-28）。

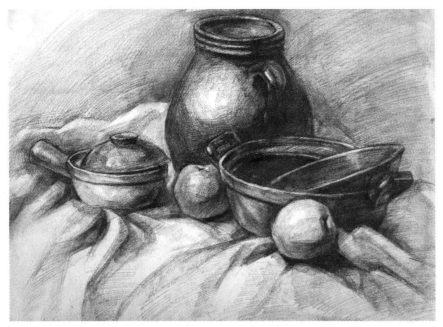

图2-28　静物素描　　曾涛

二、质感的表现

由物体的物质属性带给人的视觉感知即为质感。平常看到的玻璃表面的光洁、绸缎的柔软滑亮、陶瓷的粗糙、金属的坚硬等这都称之为物体质感。质感的获得源自人的视觉经验和触觉经验。在静物写生中，质感的传达是一个重要的表现内容，它可训练视觉的敏感和写实效果的真实丰富（如图2-29～图2-34）。

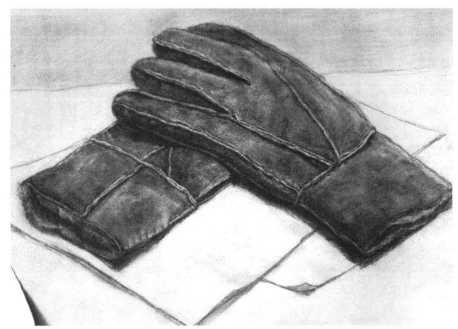

图2-29　皮革手套　　学生习作

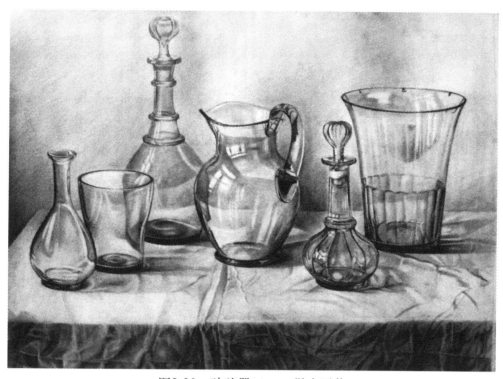

图2-30　玻璃器皿　　学生习作

玻璃器皿的刻画多注意高光与反光部分的特征，灰部区域层次的刻画，并且多注意观察

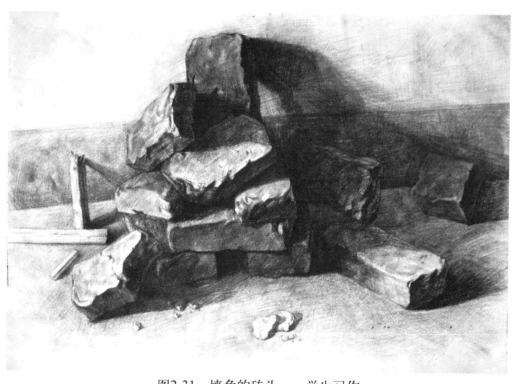

图2-31　墙角的砖头　　学生习作

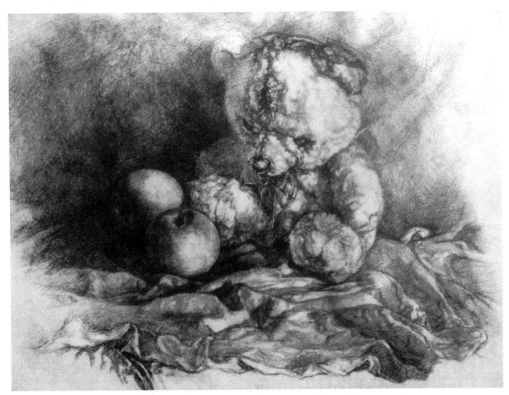

图2-32　毛绒玩具　　学生习作

氛围的营造为深入提供了目标与手段，毛发质感的表现与周边环境的烘托密切相关。

图2-33　石膏静物　　学生习作

体现石膏材质应多用块面画法。

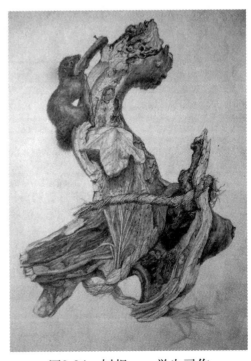

图2-34　树根　　学生习作

刻画木材时要多用块面画法，注重对局部刻画与整体的关系。

三、量感的表现

由物体的重量带给人的视觉感知即为量感。在绘画表现中体感和质感是造成物体量感的重要因素。如果画面出现的是一个没有体积的平面，纵然表现出了质感，却难以产生量感。而不同的质感又会唤起人们不同的量感经验，如绸缎的柔薄产生的轻感或陶瓷的粗厚产生的重感等（如图2-35～图2-38）。

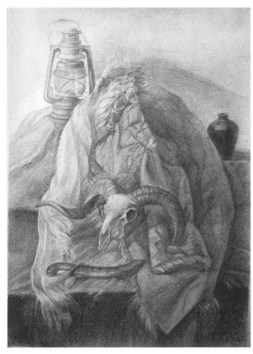

图2-35　马头灯和羊角　学生习作

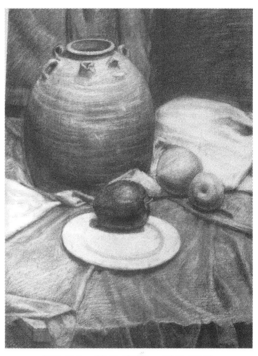

图2-36　静物素描　学生习作

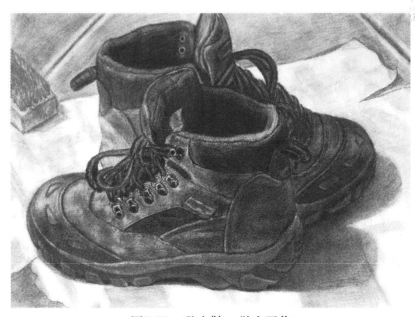

图2-37　登山鞋　学生习作

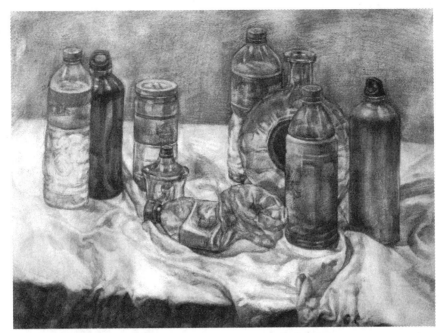

图2-38　瓶子静物组合　学生习作

四、静物写生的步骤

图2-39　静物写生（一）

步骤一：整体定出物体的比例特征，并注意物体与纸张的大小位置关系（如图2-39）。

图2-40　静物写生（二）

步骤二：找出物体面与面的转折线，强化明暗交界线（如图2-40）。

步骤三：先统一暗部，深入塑造步骤，从明暗交界线展开，并且注意画面黑、白、灰与节奏关系，用线顺着物体结构来组织（如图2-41）。

图2-41　静物写生（三）

再来看一组较复杂的静物，希望能同前面的苹果一同来思考（如图2-42）。

（一）

（二）

（三）

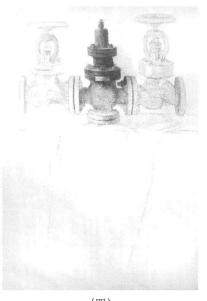

（四）

（五）　　　　　　　　　　　　　　（六）

（七）

图2-42　学生临摹作品

实训题

1. 实训内容：

　　完成3~4张有特色的静物作业（静物的布置可以根据学生的学习情况灵活掌握，提倡由学生自己动手布置静物，然后加以指导）。

2. 实训要求：

　　① 画面上的构图安排是否适中、匀称。每个物体前后左右的空间关系是否准确。在构图上每件物体是否都被感觉是从属于一个不可分割的整体；

　　② 是否注意了光源的投射方向，掌握住各种调子总的关系，真实地画出了每一个物体的比例、结构、明暗色调和质感；

　　③ 是否掌握了静物构图的基本方法，在自己布置的静物中，也能体现出一定的主题思想和美感效果。

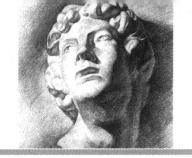

第三章 石膏素描

学习目标：通过本章学习，了解对石膏五官及头像的基本作画步骤和表现方法，遵循由理论-实践-再理论-再实践及由简易难的原则进行课程设置，为后面的素描造型学习做好铺垫。

第一节 石膏基本表现方法

一、明暗为主的作画方法

这种表现方法是石膏素描中运用十分普遍的一种。以明暗为主的画法可以较好的表现石膏的质感、体积、光感以及整个空间关系，明暗关系对比强，更进一步增强了视觉冲击力。这种画法首先要安排好构图，画出大致轮廓线，再进行对象比例的准确定位，找出明暗交界线，分出明暗关系；然后从中间调子开始深入刻画，使形体结构关系更为准确，黑白灰层次更加丰富。但要注意的是在运用这种画法时，整个画面调子不能太灰，要做到黑白灰三关系明确、清晰，使画面效果明快（如图3-1）。

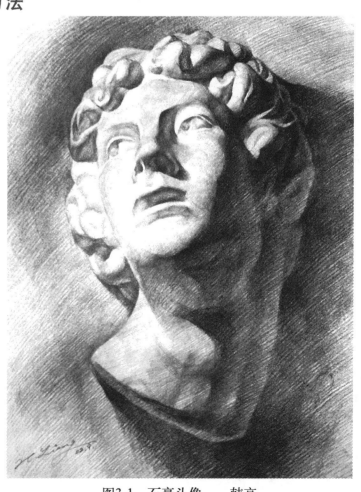

图3-1　石膏头像　　韩亮

二、线条为主的作画方法

这种作画方法常运用于素描中。以线条为主的画法重点在于分析和表现对象形体结构，用线为主的画法可以较好的把握对象的体块转折关系及基本轮廓，能清楚地表达体块关系所产生的较强的体积感。这种画法要注意仔细分析对象结构体块之间的穿插关系，进行深入塑造时，要调整好画面主次、虚实、前后以及疏密关系。避免线条太短、太碎，画面效果太平，要把握整体（如图3-2）。

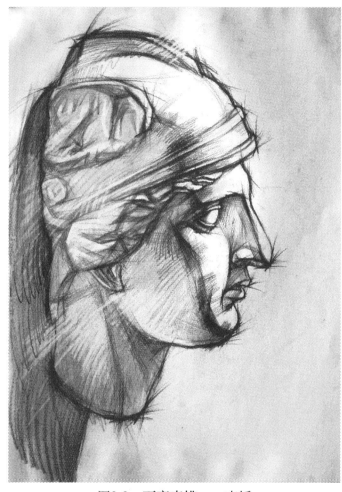

图3-2　石膏素描　　李媛

三、线面结合的作画方法

线面结合画法在石膏素描中运用起来是十分方便的，也是最容易出画面效果的。线面结合画法是在线条的基础上加上明暗调子，作画时，首先利用线条勾勒出对象的轮廓线，交代出结构体块穿插关系，再用明暗调子进行刻画，表现出物体的体积感、质感、光感以及虚实空间关系等。这种表现方法掌握起来比较容易，能有效地弥补明暗调子和线条在表现过程中的不足（如图3-3）。

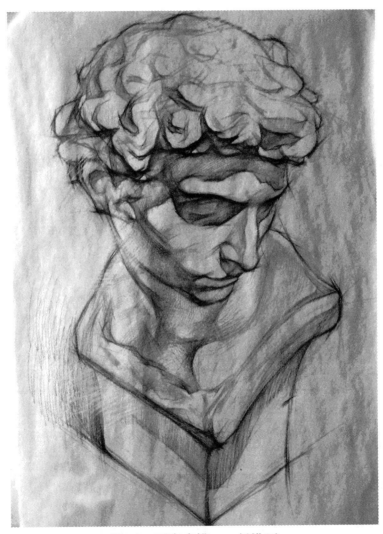

图3-3　石膏素描　　任洪丽

一、眼睛画法

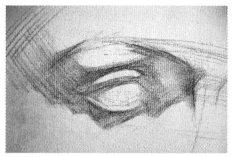

图3-4　石膏像眼睛画法（一）

第一部分：初稿

确定眼睛石膏的绘画角度，勾勒出大致轮廓、比例及透视；分析眼部主要转折关系，加重转折部分线条，尤其是眼睑部分的转折比较复杂，要交代清楚再进行明暗两大面调子的初步区分，使黑、白、灰关系更为明确；调整色阶，分明层次（如图3-4）。

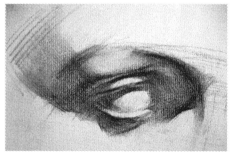

图3-5　石膏像眼睛画法（二）

第二部分：深入稿

遵守从整体到局部，再从局部到整体的绘画原则，对眼睛进行深入刻画。深入刻画塑造眉弓、下眼睑、眼角及眼窝等转折点的结构穿插及明暗体积关系，进一步强化明暗交界线，表现出由于转折而产生的虚实变化，增强了眼睛的体积感（如图3-5）。

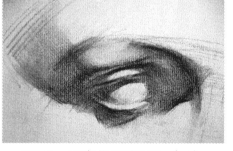

图3-6　石膏像眼睛画法（三）

第三部分：完成稿

画眼部时，特别要注意上眼睑形体。由于上眼睑较厚并且背光，而下眼睑受光，所以上眼睑要画得比下眼睑重一些；其次就是眉弓坡面的细微转折及眼球的塑造；注意所有亮点位置的准度的把握，最后进行整体概括，做到统一中有变化，变化中有韵律（如图3-6）。

二、鼻子画法

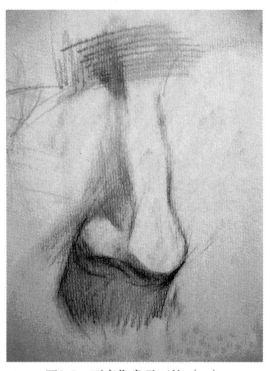

图3-7 石膏像鼻子画法（一）

第一部分：初稿

首先确定好构图，把握石膏鼻子的基本外形，画出大致比例及轮廓，加重转折部位的初步体积关系，区分主次关系。然后再分析鼻部大的结构体块关系，铺设大的明暗关系，注意明暗交界线的形，尤其注重鼻头关系转折的表达（如图3-7）。

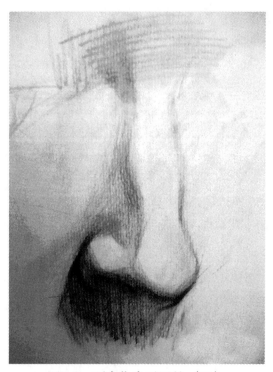

图3-8 石膏像鼻子画法（二）

第二部分：深入稿

深入进行鼻骨、鼻头和鼻翼等主要部分的细节刻画。注意鼻子侧面的虚实关系，以及鼻孔的形体转折点；鼻头的进一步塑造，明暗的进一步加深，明显地增强了画面的深度体积关系以及石膏质感（如图3-8）。

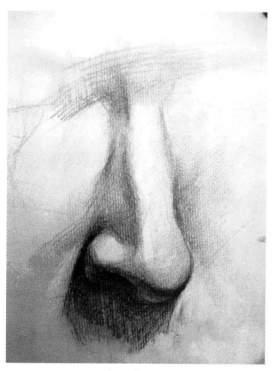

第三部分：完成稿

调整基本形、减少在塑造时造成的大的形体关系的错误，概括次要部分，确保画面主次、空间关系。在这幅作品中突出刻画鼻头部分，注重明暗交界线、阴影轮廓等不同的强弱关系和暗部微妙的灰色处理。运用强弱对比体现空间透视效果，进行色阶调整，以表现鼻子的空间关系。要注意的是刻画鼻子侧部及鼻翼的转折，既要丰富，又要能统一在一个侧面的空间里，使色调富有节奏感以达到一定的艺术效果（如图3-9）。

图3-9　石膏像鼻子画法（三）

三、嘴部画法

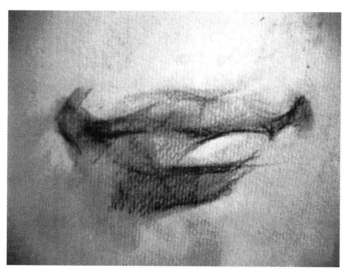

第一部分：初稿

确定构图，用长线画出嘴的基本外形轮廓，由外轮廓向内找准口形的位置关系，进行内部塑造；用线表达形体转折及空间，找出口轮匝肌的形体转折细节，将嘴唇下部进行明暗关系面的初步表达，加重转折部位的用线，以塑造出对象的初步形体关系（如图3-10）。

图3-10　石膏像嘴画法（一）

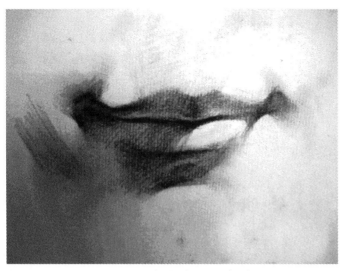

图3-11　石膏像嘴画法（二）

第二部分：深入稿

在基本形的基础上进一步确定石膏嘴部各部分的线形轮廓及结构、比例、透视关系、并铺以大色调，表达形体空间关系；根据暗面和亮面的对比程度，突出嘴唇部分的转折，控制好画面的黑、白、灰关系，突出嘴部表情的刻画。这幅作品中，注重了上嘴唇明暗交界线的对比以及口缝的曲线，刻画嘴唇的结构穿插及明暗体积关系（如图3-11）。

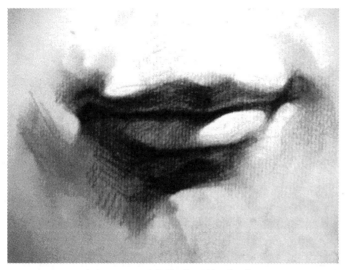

图3-12　石膏像嘴画法（三）

第三部分：完成稿

根据明暗交界线，从基本体块入手，再进行进一步刻画并调整各局部与整体关系；调整画面黑、白、灰三大明暗关系，使黑的部分更黑，白的部分更白，通过黑白对比，加强体积关系的塑造，注意灰的过渡，减弱过于生硬强烈的边缘线和重色，进一步提高对质感的表达；突出视觉冲击力，加强画面效果（如图3-12）。

四、耳朵画法

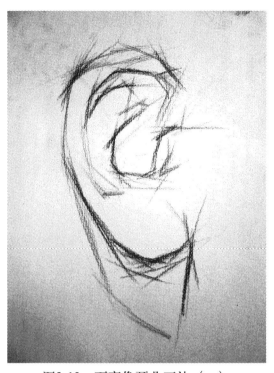

图3-13　石膏像耳朵画法（一）

第一部分：初稿第一步

安排构图，用长直线勾画出石膏耳朵的基本外形、大致比例关系，对内轮廓进行细化，各局部之间进行相互比较，不能将一个局部画死。在基本线形结构上铺以明暗以便进一步矫正形（如图3-13）。

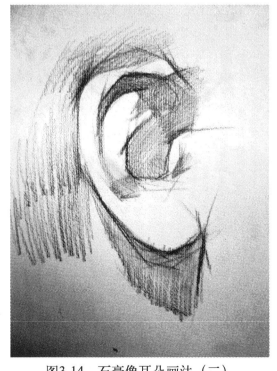

图3-14　石膏像耳朵画法（二）

第二部分：初稿第二步

分析耳轮、耳垂及耳屏等局部结构，注意线条虚实的表达，进一步确定各局部形的准确性，调整边缘线，区分出物体的暗部和阴影部分，拉开画面黑、白、灰关系，加重耳屏、耳轮的重色，注意暗部与投影的处理（如图3-14）。

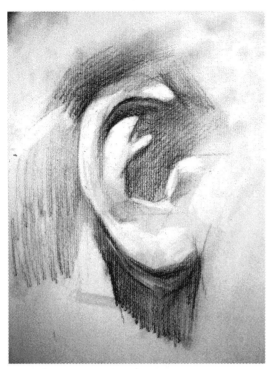

图3-15　石膏像耳朵画法（三）

第三部分：深入稿第一步

　　耳轮上的明暗交界线在画面上最强烈，要处理得有变化，刻画耳朵的明暗交界线、阴影轮廓等不同的强弱关系和暗部微妙的灰色；用硬度大的尖铅笔刻画耳轮上的亮灰色以增强石膏质感；注重对耳垂厚度的细致刻画，增强耳朵的厚度体积感（如图3-15）。

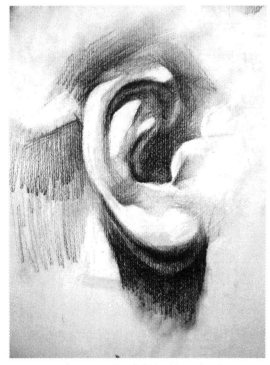

图3-16　石膏像耳朵画法（四）

第四部分：深入稿第二步

　　注意耳部造型的准确性，对灰面进行概括，注意边缘线的虚实变化关系，同时，投影的虚实处理也很重要，刻画中注意各部分的强弱对比。暗部要画透明，同时要注意明暗交界线的处理，从色阶、强弱到用笔方式都应从画面中整体来把握（如图3-16）。

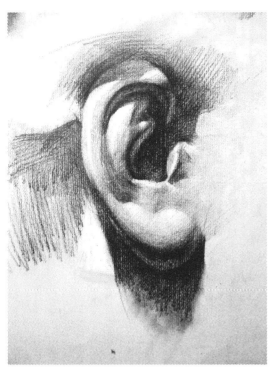

第五部分：完成稿

耳轮上的明暗交界线在画面上最强烈，要处理得有变化。同时注意调整画面前后空间、黑白灰等关系；避免画面灰、脏，调整耳部内外的空间关系（如图3-17）。

图3-17　石膏像耳朵画法（五）

第三节 石膏头像画法

一、石膏头像作画的基本步骤

第一部分：初稿

首先用直线确定石膏的高度和宽度，总体比例及在画面中相应的位置，利用中心线确定头、胸、基座三块之间的大体比例和动势，定出五官的大体位置。然后用深浅不同的短直线确定石膏的结构特征及前后主次关系，以表现人物的面部特征和内在精神气质，达到形神兼备的目的（如图3-18）。

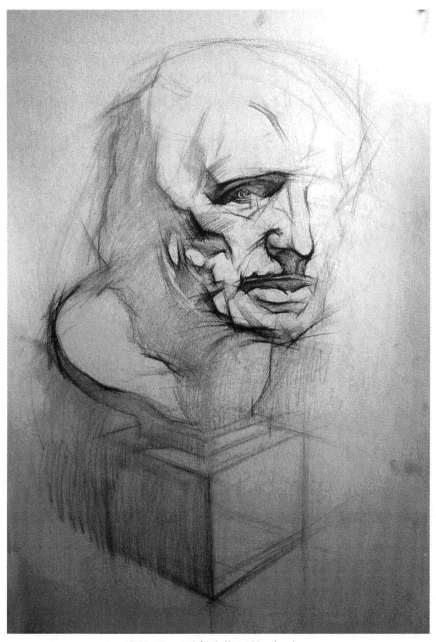

图3-18　石膏头像画法（一）

第二部分：深入稿第一步

　　铺出大体明暗：上第一遍调子，应注意用适当软一点的铅笔（3B～6B之间），把所有暗部都上一遍调子，将石膏的暗部和亮部区分出来。再进行前后、主次深浅层次等关系的区分，使石膏呈现出立体感（如图3-19）。

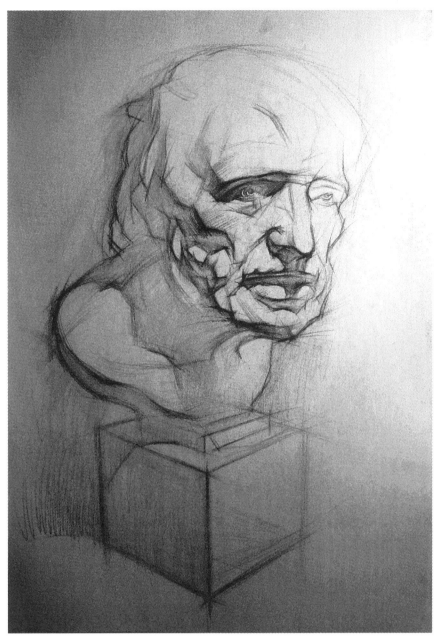

图3-19　石膏头像画法（二）

第三部分：深入稿第二步

在大体明暗的基础上，继续深入区分各石膏像各部的虚实关系，进一步区分黑、白、灰调子，要求尽可能表现出石膏各部分之间具体的结构、虚实，始终注意局部与整体，不要死盯局部而忽视整体效果（如图3-20）。

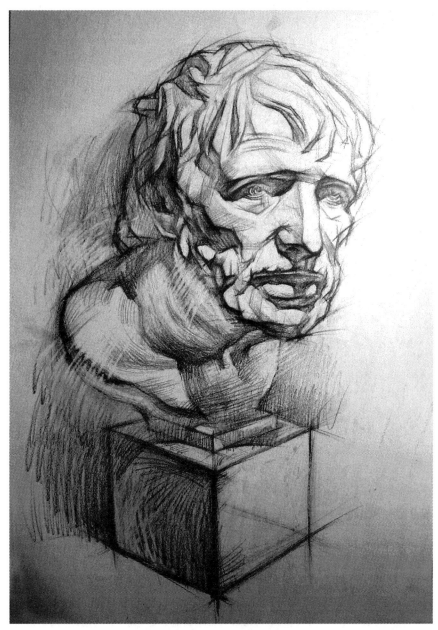

图3-20　石膏头像画法（三）

第四部分：完成稿

深入刻画出各部的结构、空间、虚实等素描因素，但始终应遵循整体-局部-整体的原则，调整画面的整体关系，强调部分，继续加强；反之则减弱，使作品更鲜明生动，达到表现目的，实现预期的效果。

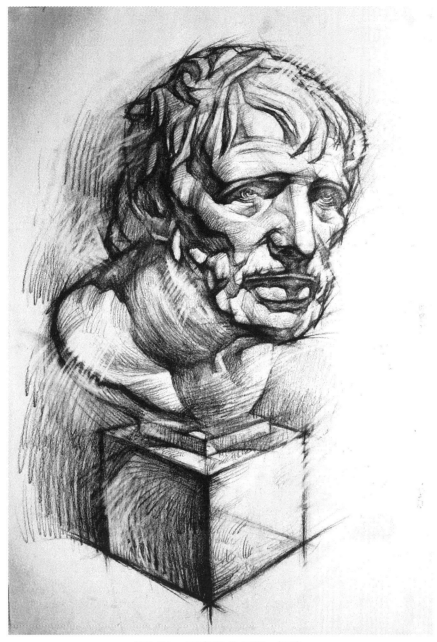

图3-21　石膏头像画法（四）

二、石膏头像与人物头像对比

如果把石膏头像与人物头像进行整体对比，可以发现二者之间有许多共同点和内在联系，同时也能发现他们在质感和色感上的差异。这种对比学习方法，可以帮助学生更好地从石膏头像的写生过渡到真人头像的写生。

石膏头像是静止的，有利于观察；真人头像经常有变，这就要求对头部结构有很好的理解，刻画人物神态是真人头像的重点，而"像"是石膏写生的重点。

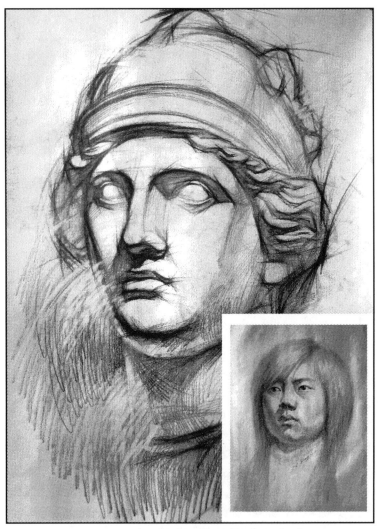

图3-22　石膏头像与人物头像对比（一）

　　如图3-22，两幅作品相同点在于动势相同，观察角度相同。

　　最大的不同在于石膏头像的眼睛经过加工提炼，立体感强，眼黑与眼白都是白色的，没有质感的区别，容易找出体积感；而真人眼睛分眼黑与眼白，眼黑比较光滑并且有高光出现，与皮肤质感形成对比。石膏头像的嘴唇静止不动，容易找出一些微妙的变化，不受色素干扰，刻画容易；真人嘴唇颜色和周围皮肤的颜色不同，每个人的唇色不一样，因此注意色素变化很重要。

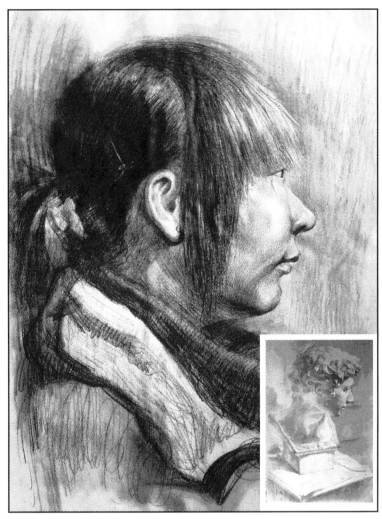

图3-23　石膏头像与人物头像对比（二）

　　通过对图3-23两幅作品的大致对比，西方人的石膏头像的鼻子做得坚挺而富有立体感，鼻子和额头的连接处比较明朗。亚洲人的鼻子不是十分高，必须仔细找出面与线的交界处，注意区别真人鼻孔和石膏头像鼻孔的色素差异；真人的头发是直的，有无数根，而石膏头像的头发是弯曲的，并经过雕塑家的加工，已经分组美化，容易画出体积感。因此在画真人的头发时，一定要注意大体积的转折，不然容易平面化。真人皮肤的微妙起伏，灰部的形状也在不断地变化，画得有粗有细，面部的细节较多；石膏头像是单色的，面部的许多细节已经被概括。因此，在刻画真人面部细节时，一定要注意整体关系，防止它太跳出画面。

三、实例分析

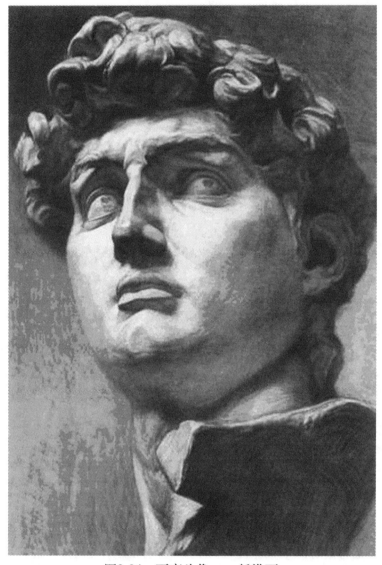

图3-24　石膏头像　　任洪丽

分析提示：这个角度大卫像的透视较为难画，作者很好地抓住了五官透视变化，尤其是从鼻子到耳部的空间透视
　　　　　处理的较有空间深度。

图3-25　人物头像　　孙春燕

分析提示：这幅素描头像广告作品，作者对模特的五官及头发都进行了深入的刻画，眼睛神态自然，亲近可人，头发处理层次多变、统一，是一幅佳作。

实训题

1. 实训内容：石膏五官的写生。
2. 实训要求：
 ① 在8开纸进行写生练习；
 ② 4学时内完成；
 ③ 形要准，调子要整体，注重黑白灰层次关系。

第四章 人物速写造型

学习目标：通过人物速写造型的学习，让学生理解人体的比例结构并且能迅速掌握人物动态的关系。

第一节 人物造型概述（人体比例结构）

学好人物造型，速写是很重要的基础，而速写的基础必须先对人体比例结构有所了解。人体比例通常以人的头部为单位测量身体各部位的长度。比如人的上肢约为3个头长，下肢约为3.5个头长，肩的宽度约为2个头长。在构图时，我们也是以头的长度来确定全身的比例。例如我们常说的"立七、坐五、蹲三"就是如此。

下面对不同年龄、性别的人体比例进行一些比较。

一、人体年龄差别基本特征

小孩：孩子的头部较大，立姿一般为三到四个头高。

成年人：人体立姿为七个头高（立七），坐姿为五个头高（坐五），蹲姿为三个半头高（蹲三半），立姿手臂下垂时，指尖位置在大腿二分之一处（如图4-1）。

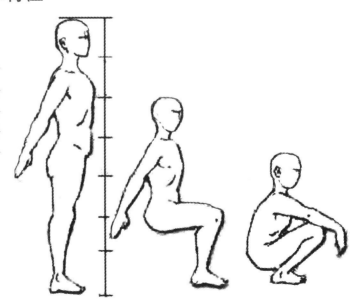

图4-1　成年人的人体比例

老年人：

由于骨骼收缩，老年人的比例较成年人略小一些，在画老年人时，应注意头部与双肩略靠近一些，腿部稍有弯曲（如图4-2）。

二、人体性别基本特征

在人物形象设计以及服装、漫画设计中的人体比例及表现中，为了表现人体的美，经常采用一些夸张的画法，也就是在适当的部位做一些变形处理，常会运用一些夸张手法将人物的身材拉长，但是变形是建立在人体基本结构基础上的。正常掌握人物的比例关系，对画好人物形象设计是很重要的。

（1）男性　男性肩膀较宽，锁骨平宽而有力，四肢粗壮，肌肉结实饱满。

由于男性没有女性那么明显的胸部，很容易画成平板的体型，因此，在画男性时，最大男性的特征，就要把肩膀画得又宽又厚，如果再画出锁骨，人就会显得很魁梧。此外，还应注意男性关节的起伏感，手、胳膊与腿要粗壮些，手腕处要比女性的手腕部位画得要偏下（就是把手臂画长一些）。画男性的侧身像时，锁骨和肩头的线条应是连在一起的，胸部、后背不要画成直线，要表现出肌肉的起伏，从颈部到后背的线条要画得稍有曲线，这样，可以表现出男性身体的厚度（如图4-3）。

（2）女性　肩膀窄，肩膀坡度较大，脖子较细，四肢比例略小，腰细，胯宽，胸部丰满。

女孩子的特点是全身曲线圆润、柔美，要注意胸部和臀部的刻画。手、胳膊与腿要纤细，手腕和大腿根部在同一个位置，胳膊肘的位置在腰部附近，画侧面像时，要注意画出关节部位、臀部与大腿根部处的关系，肩膀的位置画准确胳膊就显得自然了（如图4-3）。

图4-2　老年人的人体比例

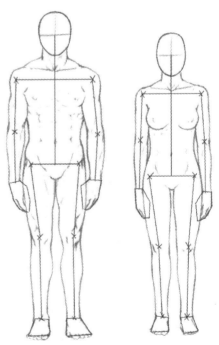

图4-3　男性与女性的性别特征

三、人体的全身比例

人体比例是以头长为单位计算的。人体通常为七个半头长，比例如下（如图4-4）：

- ●颚底到乳头连线=乳头连线到脐孔=1头长
- ●大转子到膝关节=膝关节到脚跟=2头长
- ●两肩距离=2头长
- ●手臂=上臂4/3头长+前臂1头长+手2/3头长=3头长

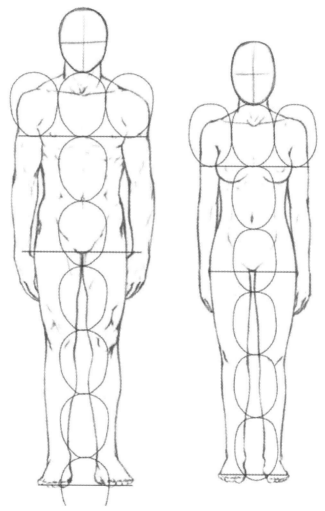

图4-4　人体的全身比例

四、全身的几何形体结构

以人体的骨骼、肌肉为基础，用几何体块的方式，将人体以圆球体、长方形和三角形体概括、组合，形成人的基本形体结构。运用透视手段，将人体特征塑造准确，形体结构所概括的个结构点是塑造人物空间结构的依据。在我们进行速写训练时，看到某一对象的

动作，首先要判断出他的形体块特征及透视关系，这样才能迅速准确地将对象描绘出来。

五、手部结构

手部结构包括腕、掌、指三部分。腕部连接手与前臂。腕部骨骼与手的其他骨骼连在一起，筑成一块体积，腕和手一起活动。前臂的背面腕、掌、指呈"降阶式"。要注意腕部在运动中的形状变化（如图4-5）。

手部的比例为：

正面手掌长：正面的中指长=4：3

正面手掌长：背面手的中指长=1：1

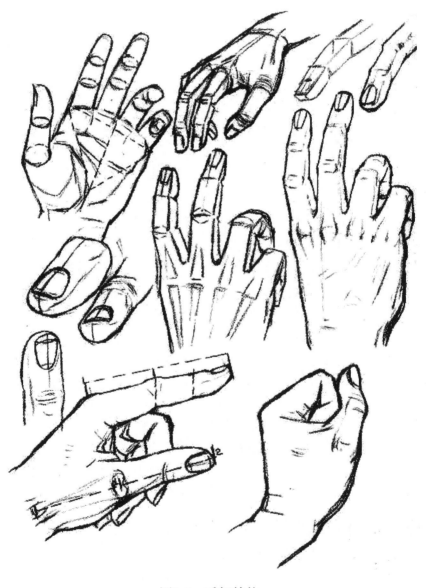

图4-5　手部结构

第二节 人物速写造型的基本要求与作画技巧

一、人物速写造型的基本要求

　　人物速写是学习人物造型的一种训练手段，"速写"顾名思义，"速"是强调画画的速度，"写"是"写实"、"写意"，都要首先培养一种快速捕捉对象特征的眼睛，为美术创作收集素材、记录生活的一种手段。要画好人物速写就要把握动态速写技术，这要求画者不但要具备较高的造型可以力和整体意识，还要具有敏锐的感受力和熟练运用解剖知识的经验。

　　速写依靠的是对对象动作变化过程中动态的"选定"和对选定动作的感受和记忆。选定是指画者对活动的对象瞬间动作的特定选择，也就是速写者面对自由活动的对象人物，在对象一系列动作中选择最有造型意义的瞬间动态。速写动作的选定该符合两个条件，一个是选定的动作要有"造型性"；另一个是动态要具有美感，两个条件缺一不可。比方说，在选定一个人跳舞动作时，要选定最可以体现主题、典型姿态和矫健意味的动态，也就是全身跨度最大、动作摆动幅度最大的动态，假如选择了手与脚重叠时的动态，画出后的效果就会像是呆立而不是舞蹈了（如图4-6）。

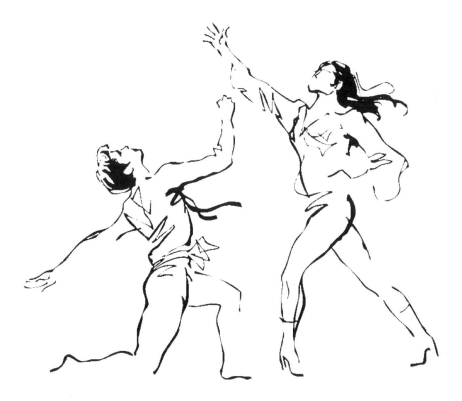

图4-6　活动的人物速写

1.养成正确的训练方法

人物速写练习过程，许多同学往往不知从何下手，先画什么后画什么，有些盲目。要知道，养成正确的训练方法十分重要。

画好人物速写是画对人物结构、动态和神态的"感觉"和理解。没有理解与观察往往是很多东西视若无睹，感觉不到，似是而非，自然也就画不出来。所以，要画好人物速写，首先必先先多练内功，多学习了解人体的结构、人体比例。例如，先多临摹速写头像，掌握头部和五官的比例及五官正、侧面和平视、仰视、俯视的表现与透视方法（如图4-7）。

图4-7　头像速写

其次，分别练习手、臂、腿、足，默写出骨骼及肌肉，掌握人体特征和各部分比例，还要特别联系各种不同变化的衣褶，并要分析研究，逐步掌握衣褶的产生与变化规律。衣服与人体的关系，一般说来贴体的部分为实处，远离身体的部分为虚处。实处可体现出人物的形体。衣服分为折叠型和牵引型两种。折叠型衣纹一般出现在关节弯曲的内侧，而牵引型的衣纹是由于运动使两个结构点之间的衣服产生牵拉所引起的（如图4-8）。

还有一点就是，分步骤练习即先分解练习，再作综合练习，先作单人的速写练习，再作人物组合练习；先练静态速写，再练动态速写；先进行慢写练习，再作快写练习；先临摹练习，再写生练习，再默写练习。循环渐进，交替进行。画速写只有多画才能画熟，熟能生巧，才能由量变到质变。当画稿是以斤来算，而不是用张来算的时候，你的速写便会有大的飞跃。

图4-8　衣服与人体的关系

2.学会正确的观察方法

初学速写的同学，画人物速写，首先要养成正确的观察方法，不能看一个局部，画一个局部，一开始就盯住局部如单个的五官、单只手臂或单独的衣纹画，这样缺乏比较，没有理解，不懂整体的观察与表现，必然产生所画人物结构不准，比例失调，重心不稳，衣纹杂乱，动态不明确等错误。观察与表现均是一个时间过程，正确的观察方法是从整体到局部再回到整体又到局部的一个反复过程，在这个过程中，对人物进行观察-比较-分析-理解-表现。

在动笔前，要对人物进行整体观察、比较、分析。首先要注意全身的动态变化，抓住主要动势线，人物重心落在什么位置；然后关注各部分如头、颈、肩、胸、腰、臀部

图4-9　整体观察法

的相互扭动关系及四肢的摆动变化，对全身及各部分比例和透视变化等，都要认真观察分析，做到心中有数（如图4-9）。

3. 进行观察比较的方法

① 比人物长短比例。可以参考前面所涉及的人体基本比例，再考虑每个人的身材比例差异很大，有的头大、有的小、有的高、有的矮、有的胖、有的瘦，男女老少，一定要有差异的观念。

② 比高低。如比两肩高低变化，两侧髋关节高低，两膝、两脚高低，如从正面平视观察立正的姿势，那么，两边的关系都是对称的，高低相同，但生活中的人物姿态，各式各样，千变万化，加上不同视角产生不同的透视变化等，都会使每对肩、髋、肘、膝、脚左右两边产生不同的高低变化，因此，在观察中要注意比较高低关系变化（如图4-10）。

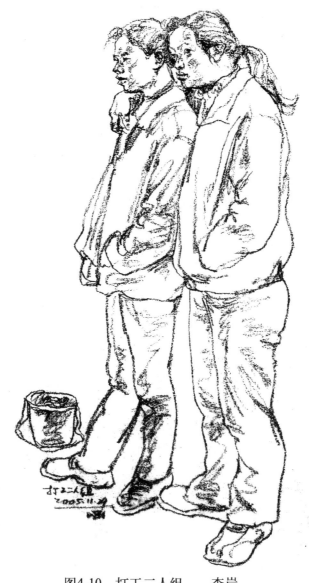

图4-10　打工二人组　　李岸

③ 比倾斜度。生活中的人物姿态（包括动态与静态）极少出现垂直或水平的线，基本上都是倾斜的曲线。但是可以垂直线和水平线为标尺，来估测人物动势线的倾斜度，接近垂直的斜线，就用垂直线比倾斜角度，接近水平线的斜线，就用水平线比倾斜角度。人在运动中，动态趋势线的倾斜度是很大的，站姿或坐姿的动势线也会有所倾斜。只要抓住了动势线，就能把握人物大的动态关系。掌握了大的动势线，还要注意各局部的动态变化，往往头与颈与胸与臀都会随动态姿势产生和谐的扭动变化，各部位的倾斜度，甚至倾斜方向都不尽相同，这些都必须通过反复比较观察，才能看得准画得准，具体的观察方法是：先找到各部位中心线，观察其方向变化，倾斜角度，将各部位中心线连起来观察，比较各部分的转折，再看轮廓及形体的转折，其倾斜方向与中心线是否一至。

④ 比形体。人的形体结构很复杂，但有规律，不好说具体是什么形，但用几何形体来概括，就容易理解了。比如说（如图4-11），胸廓是倒梯形，头部可概括为长方体，颈部为圆柱体，手臂成圆柱体，靠近手腕部分类似长方体，若观察人物侧面站姿，从后脑到颈到肩到腰脊到臀再到大腿到小腿到足跟的连线成不同倾斜的折线形，手臂撑腰侧成三角形，观察时，不仅要看"实形"，还要看"虚形"，如侧面观察坐姿，从头顶到膝再到腹部三点连线（虚线），形成一个空三角形（虚形），抓住这个三角形的各角度及边长比，也有助于画准全身比例及动态。

图4-11　女人体速写　　袁金戈

二、人物速写造型的作画技巧

　　人物速写造型的学习是一个系统，循序渐进的过程，要快速提高速写技能，就要扎实的速写功底，应当在老师的指导下学习，必须要学到一些速写作画的技巧，达到事半功倍

的效果。

　　初学者，一般多用铅笔，因为更好把握一点，如再熟悉一些，就喜欢用碳笔或碳精条，甚至钢笔、毛笔等，因为这些工具表现力更强，更丰富，画得好的话，很容易出效果。

　　速写的表现形式，主要以线为主，也可线面结合，有写实、写意和慢写之分。写实的速写时间较长，一般15～30分钟完成，适合表现静态人物，要求真实具体；写意速写，速度特快，一般要求3～5分钟快速完成，主要抓取对动态人物的大的感觉，获取一种"意象"，对人物动态高度概括，不拘细节；慢写式的速写，个性化较强，强调对人物动态特征、形象特征进行大胆夸张，主观处理，以突出自己的特别感受，加强某种视觉冲击力和感染力。

　　速写的作画步骤（如图4-12～图4-16）。

　　（1）构图、定位、抓动势线（一般用1分钟左右）　在落笔之前，观察一下对象，看一看是什么动态姿势，画在纸上应多大，头在什么位置，脚落在什么位置，也可用手指先在纸上象画速写一样比划一下，做到胸有成竹，然后动笔。首先快速抓动势线，若画侧姿，一般从后脑勺到颈线和脊椎线开始，一条线拉到底，直至后脚跟，这跟线即要反映人物总的动势倾向，又要反映出头、颈与躯干和后大腿、小腿的动态。若画正面和半侧面动态，可先画一侧（后侧），从颈沿着肩-腰-臀-腿-膝-脚外轮廓一根线自上而下拉到底，注意各部位大的转折点；再画另一侧线，两条线既要反映人物动势、比例，又要注意两线相互形成的"躯干"的形，是胖了还是瘦了，注意肩、腰、臀、膝、脚以及两边关节点（转折点）高低关系。上半身与下半身比例是否协调。然后用单线画出其手臂外形线。第一步骤的任务就是只要表现出了大的动态和比例就可以了。

图4-12　速写原型

（2）抓外轮廓，定出各部分比例（3分钟左右）　在第一步骤的基础上以"头长"为单位，确定各部位比例，如肩宽两个头长、头顶至腰部约三个头长，同时要充分考虑透视变化，如半侧面肩宽就没两个头长，正面弯腰时，头顶至腰部也没三个头长，正面坐姿，大腿就显得很短。又如正面向前举起的手臂会感觉很短，但手掌却会显得很大，这些透视现象正确反映出来。这一步骤的任务主要完善外形，画准每个大的转折点，如：肩、胸、腰、胯、肘、腕、膝等转折点，画准比例和透视。此时千万不要把注意力集中在如手指、五官和衣纹等局部上。否则会因此丢掉整体关系。

图4-13　人物速写（一）

图4-14　人物速写（二）

（3）具体描写（10～15分钟）　　在前一步骤的基础上又从头部开始，白上而下的画下去。也可从你最惑兴趣的或最有把握的部位开始，逐步向其他部位展开，在上一步骤的基础上进一步试准比例和结构，再重新详实地画一篇外轮廓，不要作简单的重复，而是要结合里面的衣纹画外轮廓，并注意表现出人体结构如骨点、肌肉以及比例和透视。外形画准了再逐步丰富衣纹表现内部结构体积。具体描写虽然是画局部，也不能看到哪、画到哪。仍要有整体观念、整体观察、整体表现。即：画上面，要看下面，画左面，要看右面，画

里面要看外形，只有通过上下左右比较，才能画得准。画速写也不能把所看到的东西都画下来，哪里该画，哪些不要画，要有取舍，哪里要加强，哪些要削弱，要有虚有实，画速写若没有主次，没有层次，没有虚有实，没有取舍，没有处理，面面俱到，平均对待是画不好速写的。

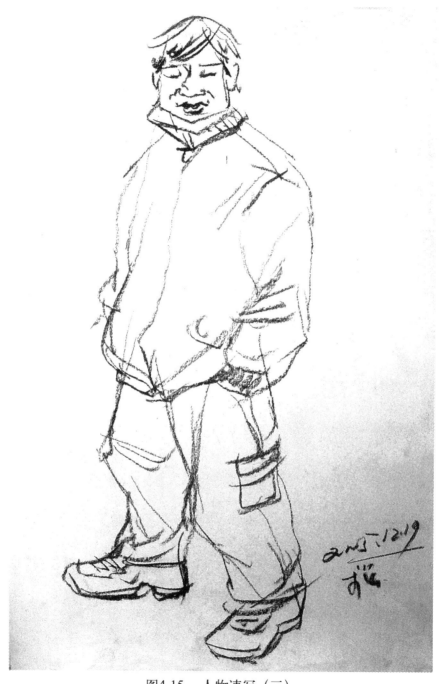

图4-15　人物速写（三）

　　（4）画衣纹　这一步骤，表现人物结构和画好衣纹是关键，由于人物结构和人物动态的变化产生不同的衣纹，速写又是通过衣纹来表现人体内部结构和人物动态。因此画衣纹

一定要考虑衣服里面的人体结构，衣纹的产生是力与反作用力的结果，要找到衣纹形成的规律，按规律画。只要抓住衣纹产生的规律，就不难画了。

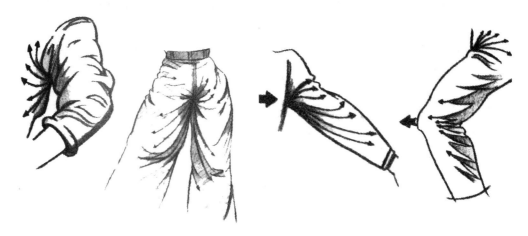

图4-16　人物速写（四）

画好衣纹要注意以下几点：

① 抓主要衣纹，往往人身上都有很多衣纹，但不能都画下来，要有取舍，要抓取那些能够反映人体结构的衣纹，舍弃那些不必要的琐碎衣纹。

② 注意衣纹的前后穿插关系，避免出现相互交叉和相互平行的衣纹。

③ 注意衣纹的疏密关系。掌握衣纹的疏密节奏，利用疏密关系可表现人物的结构体积。如画躯干，侧腰部多画衣纹，背部少画衣纹，那么躯干的体积厚重感更强，又如画腿部，内侧多画衣纹，外侧少画衣纹，能表现出腿部的圆柱体。又如画正面坐姿，小腿多画些衣纹，大腿少画衣纹，就能很好地表现大腿与小腿的转折以及透视关系（如图4-17）。

④ 注意衣纹的虚实关系。一般能反映人物结构线要画得实，如，当手臂弯曲时，外侧结构明显，要画实，内侧可虚。靠

图4-17　速写　　肖萧

前的腿要画实，后面的可虚，人物外轮廓要实，尤其是关节突出部位要画得实，内凹部位可虚。

⑤ 速写也是线的艺术，其表现技法主要反映在线条的运用上，因此画速写要注意线条自身的美，速写要求用线要流畅自然，抑扬顿挫飞洒自如。要恰当运用线条自身的对比。试想，一条有粗细轻重曲直刚柔变化的线更具美感（如图4-18）。

图4-18　学生作品

第三节　人物慢写造型的基本要求与作画技巧

一、人物慢写造型的基本要求

慢写是由素描到速写的一个过渡阶段，也是一种应用素描。它是一种可以在较短时间

内完整记录物体，具有使用价值的绘画形式。慢写所占用的时间视画者的熟练程度和对象的复杂程度而定，成熟的画家可以在1个小时内完成包括人体在内的复杂对象的慢写。

一般来说凡是静态的物体都是慢写的对象。由于慢写侧重于应用价值，所以慢写最能体现不同绘画专业的不同特点。例如，学习国画专业的慢写多使用"线描法"，油画专业的慢写多使用"线面结合法"、工艺专业的侧重结构，版画专业的侧重黑白。有的时候所画对象的特点，也决定你选择哪一种慢写方法。比如人物和复杂的物体使用线描法，简单物体和风景使用线面结合法。学习形象设计也应该熟练掌握这两种表现方法（如图4-19、图4-20）。

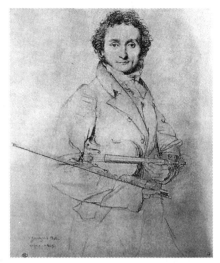

图4-19 线描人物 安格尔

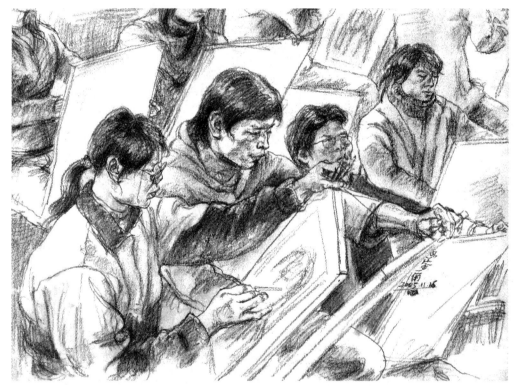

图4-20 人物速写 肖萧

二、人物慢写造型的作画技巧

慢写的作画方式与素描基本相同，都要经过几个步骤。

1.起草阶段

用简单的虚线画出人物动势和在画面中的位置，从头部开始画，注意五官的位置和特征（如图4-21）。如果还有其他的道具，也要画出大概的比例关系与位置，注意人物和道具之间的支撑关系。

2.刻画阶段

画出主要衣纹，注意透视和线穿插关系，寻找内部及各部分疏密、主次和穿插（如图4-22）。人体的主要结构的分析要更为精确，不要过于注重细节的刻画，要上下、左右兼顾，着重注意以人物头部五官与手为中心的刻画，以及人物性格特征的强调，为其他部分的深入刻画和最后完成打下基础。

3.完成阶段

进行深入刻画和调整，完成画面（如图4-23）。这个阶段不仅要使用"加法"，也要适当的使用"减法"。即要在上一步骤的基础上进一步增加层次刻画，也要把一些影响总体虚实关系、人物性格特征且不必要的细节除去或者减弱。总之要有主要刻画中心，不能面面俱到，这样画面看起来才会生动。

图4-21　人物慢写造型（一）

图4-22　人物慢写造型（二）

图4-23　人物慢写造型（三）

这几个过程，所不同的是，慢写的操作更直接、更简洁。慢写的起草要求快捷、简练，可以忽略对象的体面和光影。慢写的线条不一定非要用直线，可以用弧线和圆形直接表明物体的特征。要以对象的主要部位或部分为依据，先确定这一部分，再依此迅速画出其他部分。慢写起草更注重整体和结构，简化辅助线，往往采用大体块的对比关系，强调物体的组织和构成。

图4-24　青年男子　　李岸

慢写的刻画阶段，不要求像素描那样整体同步进行，它可以直接从局部开始，一部分一部分地刻画完成。局部进行是对画者的一个考验，它特别要求初学者在进行这一阶段时，要有非常强的整体意识，否则会造成局部之间的孤立，甚至连形体也画不准（如图4-24）。局部进行要求作画要准确果断，下笔要"绘之有物"，每一笔都要表现对象的

特征和要点。这里的"准确"不一定是数学上的精确，慢写要的是感觉上的"准确"和"传神"。

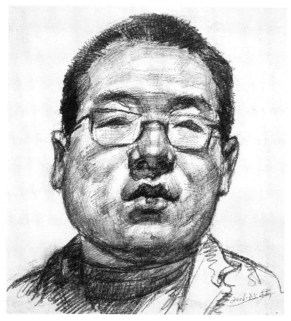

图4-25　男子肖像　　李俊

　　慢写有两种表现形式：一种是"再现"性形式，另一种是"表现"性形式。再现性形式以客观观察为依据，忠实地再现慢写对象的形体特征，真实揭示对象的精神状态和脾气性格；表现性形式以画者的主观感受为依据，运用夸张和变形的手法，强调对象形体中的情感因素，强烈表现画者对对象的体验和评判（如图4-25、图4-26）。

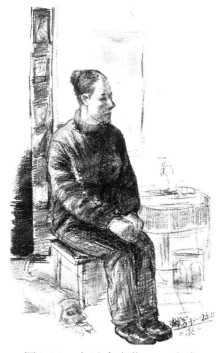

　　另外，慢写的训练从绘画时间与绘画速度来看，也是介于速写和素描之间，作画过程即要有速写的快速观察能力，也要有素描的基本塑造和把握能力。速写和悸写在实际训练当中可以交叉进行，效果更好。

图4-26　女子全身像　　李岸

实训题

实训内容

① 临摹人体全身比例图以及人体各局部图；

② 单人速写；

③ 衣褶的速写练习；

④ 多人组合速写；

⑤ 人物头部慢写；

⑥ 人物手、足慢写；

⑦ 人物全身慢写；

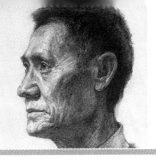

第五章 人物肖像造型

学习目标：了解人物肖像造型的基本结构特点，掌握人物肖像的表现方法，本章是人物形象设计专业基础造型最重要的一课。

人物造型能力的提高具体体现在感受力、理解力和表现力三个方面。素描头像写生训练所要解决的中心问题不外乎两个方面，即认识的提高和方法技巧的掌握。

初学者的学习阶段应该严格按照基本造型方法进行训练，先掌握一般的作画步骤，有了一定的基础后再逐步提高表现的技巧。熟练掌握和驾驭素描的造型语言，充分表达出自身的认识和内在情感，是造型训练的最终目的（如图5-1）。

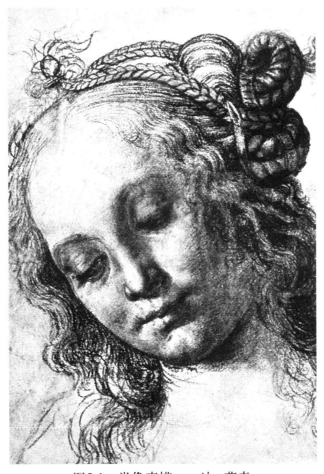

图5-1　肖像素描　　达·芬奇

一、头部结构

要画好人物肖像,首先必须了解头部骨骼和肌肉的造型和解剖关系。

1.头部的骨骼

头部由24块骨骼组成,其中头盖骨8块,面部16块,除下颌骨能活动外,其他的骨架是固定的,形成一个坚固的颅腔。眼眶以上为额骨,额骨以上为头盖骨,两侧向后与颞骨相连。颧骨上连额骨,下接颌骨,横接耳孔。上颌形成牙床,鼻骨形成鼻梁,眼眶围于颧骨,鼻骨于额骨之中。下颌骨像个马蹄形,上端与颞骨部分连接,通过咬肌的作用,可以上下活动,头颅骨本身是不能活动的。头骨的起伏,形成形体上的变化,是表现造型特征的主要部位,尤其是隆起的骨点,更是造型的重要标志。

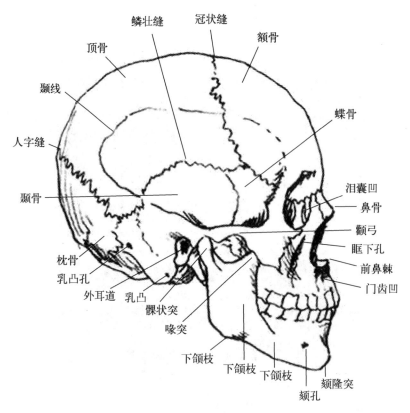

图5-2 头部骨骼(一)

2.头部骨骼的比例关系

头部骨骼的比例关系基本决定了头部整体与五官的比例关系。艺术大师们用各种各样

的方法去概括这种比例，为我们能达到正确的认识提供了优秀范例。在图5-2中可以看到：头骨的正面宽度大体是其高度的2/3；眉弓骨和鼻软骨（梨状窝）下沿将头骨的正面分成3个均匀的等份；而在侧面来看，头骨的高度与宽度基本相等。图中的头骨中心点的位置、面颅与其他部分的比例关系都值得我们深入研究。

3.头骨的骨骼特征

每个人的骨骼数目是相等的（极少数人除外），形状和结构也大体相同，这决定了人的外貌在总体上区别于其他物种，而具有很多相似性。但是千万不要忽略了每个人骨骼的差异性，两个人的骨骼虽然叫一个名称，但是它的大小、形状、薄厚、起伏等都存在差异。人和人形象的差异，骨骼起着决定性的因素。因为这一点，必须仔细观察骨骼的特征（如图5-3、图5-4）。

人侧面面部的特征取决于侧面头骨的特征。我们在观察时应该注意从额骨到下颌骨的角度变化、额骨到顶骨的角度变化、顶骨到枕骨的角度变化、枕骨到下颌骨的角度变化，这些骨骼的连线就确定了侧面的外形特征。初学者往往容易只照顾局部的小变化，而忽视了大的特征。

要想画好一幅人物肖像，首先要认识这个形象。怎样才能了解和掌握它呢?这就要求我们从形象的结构特征出发，对人物形体结构进行全面的分析理解，才会在今后学习中取得可喜进步。

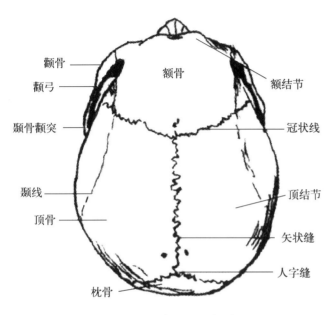

图5-3　头部骨骼（二）

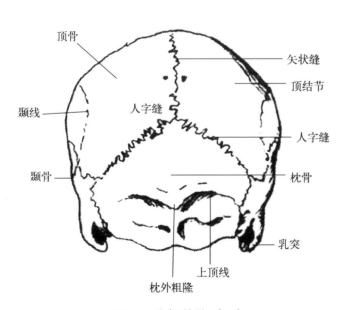

图5-4　头部骨骼（三）

二、五官结构

1.眼睛

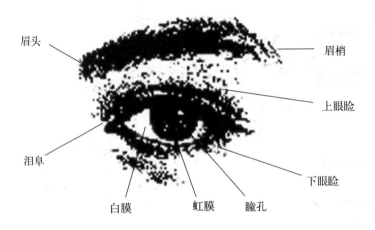

眉头　眉梢

上眼睑

泪阜

下眼睑

白膜　虹膜　瞳孔

图5-5　眼睛结构

眼睛是素描头像作品中需要着重刻画的地方之一，不但因为眼睛是"心灵的窗口"，而且还具有"洞察秋毫"的功能。眼睛处在面部的中心位置，它是五官中运动最频繁的器官（如图5-5）。因此，对眼睛解剖结构的了解，就显得尤其重要。眼睛由眼球、上眼睑、下眼睑、眼眶和泪腺组成。眼球呈球体嵌在头骨深凹的眼眶内，通过上、下眼睑构成的眼裂，才能看到眼球的暴露部分，即部分眼白和虹膜、瞳孔。虹膜是一个变化复杂的深色透明体，黑色的瞳孔上，有小而亮的高光。眼睑与眼裂呈弧形，分上下两部分包裹着眼球。上眼睑比下眼睑厚和长，位置也靠前，覆盖着眼球的大部分。眼睫毛呈放射状生长于上、下眼睑。上部的睫毛较为粗、密、长，而且能影响眼球的光照。

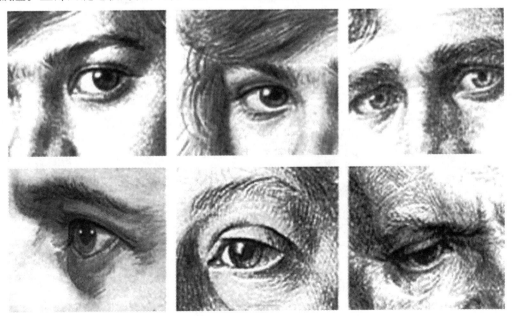

图5-6　眼

通常用"三庭五眼"来概括五官的位置关系，这说明眼睛的位置是衡量其他五官位置的很好参照。眼睛的形状并不是我们所想象的椭圆形，而是一个并不对称的椭圆形。不同人的内眼角和外眼角也许会有不同的角度，所以要认真地观察不同人的角度变化，两只眼睛的内眼角、外眼角分别是对应的，这也许和我们原先的认识不同（图5-6）。

当头部转向一侧，眼睛会呈现出透视变化，即距离你较远的眼睛看上去会小一些，这符合近大远小的透视规律，但需要注意的是：眼睛的透视变化与眉毛、口缝等面部其他五官的透视线要相符。

2. 鼻子

鼻子位于五官的中轴线上，是面部最突出的部位。鼻子由三个部分组成（如图5-7）。

① 鼻骨和软骨组成的鼻梁；
② 椭圆形鼻球部和它下面的鼻中隔；
③ 两个向外下方倾斜的鼻翼和中空的鼻孔。整个鼻子类似一个上窄下宽的梯形。在表现时，要注意它四个部分的变化。

鼻根部分。这一部分完全由鼻骨构成。它紧靠双眼的泪阜，上端与额骨的下弯处连接。鼻根是鼻子最窄、转折最"急"的部分。它与眼部的连接方式也很突然。因此这一部分的对比变化比较大。但因为它与眼睛靠得太近，画时不要过分强调它的变化，以防削弱眼睛的表现。通常是只强调它靠近眼部结构地方的对比关系。

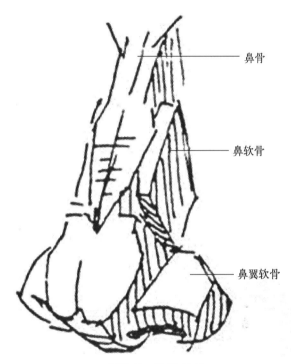

图5-7　鼻的结构

鼻骨

鼻软骨

鼻翼软骨

鼻梁部分。这一部分由鼻骨的下端和两块鼻软骨构成，位于鼻子的中段，近似标准的梯形，有一正两侧三个明显的平面。对这一部分的刻画要注意三个平面的形状和结构变化，还要注意整个梯形的体积感和与其相邻部分的嵌接方式。

鼻头部分。它全部由鼻软骨构成，分为鼻尖和鼻翼两个部分。鼻尖形似球体，两个鼻翼似半球体，因而它在形体特征上与鼻梁的梯形有明显的区别。这一部分是肖像面部的最高点，它又距离眼部较远，所以可以把它当作面部的第二个重点，进行仔细的刻画。

鼻底部分。这一部分实际上是鼻头的底面。由于它在形体上与鼻子的其他部分在受光后对比强烈，所以，习惯上把它作为一个特殊部分来处理。这一部分的形体特点，是由鼻尖的转折面和两个鼻孔形成的复杂结构，大于90°的转折，使整个鼻底处于暗部，并形成了一条明显的明暗交界线。两个不规则的鼻孔，使它的周围产生了复杂的反光，这些反光和明暗交界线是鼻子的表现难点，刻画时要注意它丰富的明暗、虚实变化。

鼻子是脸部最富有体积感的部分，它使脸部产生了较强的明暗变化。刻画这一部分的

手段比较灵活，既可强调明暗的作用，也可强调结构的作用；既可加强处理，又可削弱处理。鼻子的造型因人而异，是人物形体特征的一个重要组成部分，表现时要先掌握它的整体形象特征，再进行局部刻画。

3.耳朵

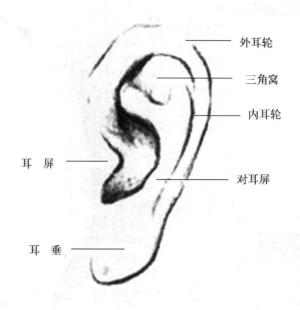

图5-8　耳的结构

耳位于头部的两个侧面，形体与头部向后有20°夹角。脸部正面时，双耳显得比较偏远；侧面时，单耳位于头部的中间，所以对耳的了解和表现不能忽视。

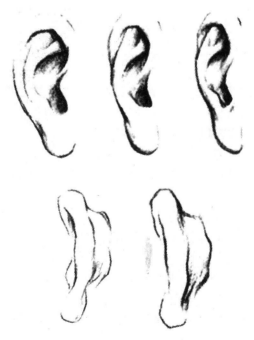

图5-9　耳朵的透视变化

耳由外耳轮、内耳轮、耳屏、对耳屏、三角窝、耳壳、耳垂几个部分组成。除耳垂是脂肪体之外，其他部分是软骨组织（如图5-8）。

耳轮自耳孔处环绕至下方耳垂，上端有耳轮结节（达尔文角），是人类进化遗留的痕迹。内耳轮与外耳轮平行于内侧，上方呈三角形凹窝，掩在耳轮下。

耳的形体结构是一个壳状，整个外轮廓呈C型，上端宽，底部窄，中央是一个凹形的碗状体。表现耳朵时要注意它与脸部侧面的平面关系和自身的透视缩变，还要注意耳朵各部分之间的穿插、结合。耳部的形态比较好地体现了线的流畅和由线向面自然过渡的优美造型（如图5-9）。

4. 嘴

嘴是脸部运动范围最大、最富有表情变化的部位（如图5-10）。嘴依附于上下颌骨及牙齿构成的半圆柱体，形体呈圆弧状。嘴部在造型上由上下口唇、口线、人中和颏唇沟构成。

上下口唇分别是两个相对的W型，上口唇比较长，唇线比较分明，突出于下口唇，中央有一个上唇结节唇线将上口唇一分为二。人中位于上唇结节线的上部，是鼻子与嘴之间的凹槽。这一部分的结构由凹到凸，使它的对比变化较为突出。下口唇的变化比

图5-10　嘴

较圆滑，分别由左右两个唇结节形成两个微突点。颏唇沟位于下唇的中心下部，是突出的口唇底部与下颏骨正面构成的弧形转折线。这一部分的暗部作用，是使口唇抬起的原因。

口线是上、下唇闭合后形成的波状线，两端是口唇终端的嘴角。口线的变化很复杂，由口唇缝隙、上口唇形成的投影和结构转折等几个因素构成。嘴部的表情肌肉是很发达的，它使口线和嘴角产生丰富的变化，是刻画人物表情的主要部位。

嘴的结构与周围脸部的肌肉联系很密切，嘴的运动会带来一系列面部的变化。唇本身呈现红色，与其他部分有一定色差，训练中要注意这些明暗上的变化。

三、头部的肌肉结构

1. 头部的肌肉解剖结构

头部的肌肉解剖结构与头骨解剖结构一样，影响着外部的变化。头骨处于相对固定不变的状态，但依附在头骨上的肌肉却富有变化，会呈现各种形状的起伏，牵动着人物的头部运动和脸部上表情的产生。面部肌肉分为运动肌和表情肌两大类，运动肌主理下颌骨的活动，如咬肌、唇二角肌、下颌骨肌、颞肌等；表情肌主理面部的表情，如额肌、皱眉肌、眼轮匝肌、上唇方肌、口轮匝肌、下唇方肌等。头部肌肉与颈部肌肉紧密相连。理解其来龙去脉，有利于头像的造型，胸锁乳突肌是颈部最明显的肌肉，与斜方肌同理头的仰俯旋转，颈长肌、肩胛骨肌、二腹肌都有各自不同的作用，但外形变化不太明显。

2.肌肉与表情

　　人的喜、怒、哀、乐等各种表情可谓是千变万化。一幅感人的人物绘画作品，对表情的刻画肯定是成功的。

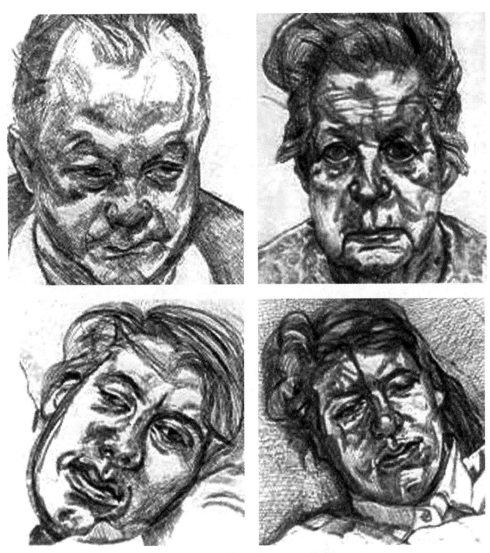

<p align="center">图5-11　头像写生　　王华祥</p>

　　所有的表情都是在表情肌的伸缩、舒张作用与骨骼的配合下形成的（如图5-11）。对于表情千万不要简单地把某种表情与某种肌肉对号入座，事实表明：几乎每个表情都需要所有的表情肌共同参与，只是参与的程度有所区别罢了。比如：笑容需要口部肌肉、颌部肌肉、眼睛周围肌肉、额部肌肉、鼻部肌肉的共同参与，只不过是在微笑时口部肌肉的笑肌、上唇方肌的横拉、上提运动占主导，而大笑时其他部分肌肉的参与的程度增大。

　　描绘表情也有秘诀：那就是不要过度关注某块肌肉，而是要关注肌肉的整体运动倾向。表情还是一个运动的过程，时间性将在作品中扮演重要的角色。

3. 肌肉与皱纹

由于多种原因面部会出现皱纹。脸部的运动，诸如：咀嚼、做鬼脸、眯眼会产生皱纹，喜、怒、哀、乐各种表情会产生皱纹，肌肉松弛或年龄增大都会形成无法消除的皱纹（如图5-12）。

皱纹形成的基本原理与松紧带收缩时衣纹的形成有些类似，是内部肌肉收缩时，外部表皮组织堆积的结果。

尽管有时皱纹会显得杂乱无章，但皱纹还是有规律可循的。伯恩·霍加思将皱纹分成三个大的区域：前纹区、斜纹区和侧纹区。前纹区主要集中在脸的中央部位，这类皱纹发源于鼻梁和鼻底。鼻梁上，前纹区的皱纹呈水平状横穿鼻根部，同时，伴随眉毛向内用力，产生挤压的动态。当眉毛挤压时，眉弓上便产生垂直向沟纹，向外稍稍伸展，在额底收成椭圆的弧线。双眉紧锁时，皱叠的皮肤似乎在挤轧、揉压。注意鼻上部的前纹区皱纹。鼻底有两种走向的皱纹，一路向上伸入鼻翼，另一路向下至口和下颊。这些纹路主要呈垂直状。从鼻底上行的皱纹使鼻翼周围的皮肤隆凸。上行的皱纹长而弯曲，将上唇由唇中部往上提，鼻尖看上去仿佛在向上抽动，向外突伸，带一种厌恶的表情。下行的皱纹开始很浅，出现在鼻翼周围，然后变深，绕过口角，再收成一道小圆弧，环绕颊隆凸。当口闭合时，下唇被挤压向外。斜纹区的皱纹产生于眼眶内侧上下，以及颧骨内侧轮廓线。

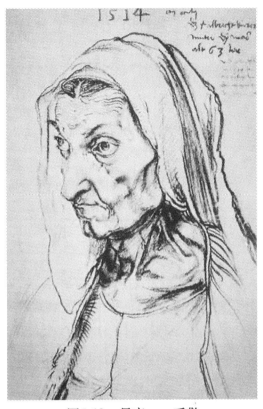

图5-12　母亲　　丢勒

斜纹区的皱纹起源于鼻、口和下颊，两个区域相邻。斜纹区的皱纹主要为角状形和外扩形，上下走向。由鼻根部的眼眶内侧的深窝开始，产生两种走向的皱纹；沿下眼眶边缘为一条环形沟纹，向下经过颧骨；上行的皱纹从眼窝内侧的弓形上经眉中部至颊底。斜纹区的皱纹下行穿过面颊，产生一些明显的纹沟。老年人的颧骨突出，颧骨之下凹陷。下行皱纹继续经颌中部，下颌部，以折叠的皮肤纹沟沿颈边缘，往凸出的锁骨汇流。上行皱纹因为眉和内眼眶挤压而产生，继而向上、向外形成一条弓形，环绕眉中部，再转向，以一组水平向的皱纹横穿前额下部而结束。斜纹区的皱纹由内眼眶弓形处开始，在脸部形成之字形上下走向。侧纹区的皱纹包括脸部侧面、颈部、脑后部所有的皱纹。这种向外散射的皱纹是独立的沟纹、褶皱，起源于外眼、耳、下颌线，颅底下的颈背部。起源于外眼角的扇形皱纹通常称为"鱼尾纹"。在眼睑末端，一组皱纹从眼眶开始，呈扇形向外扩展，上绕至眉角及耳，下延至颧弓（图5-13）。

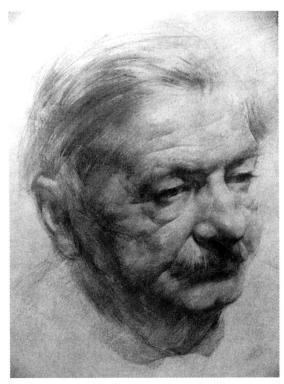

图5-13　列宾美术学院学生作品（一）

从侧面看，鱼尾纹呈放射状。眼角附近的皱纹很深，越往外扩展，皱纹越细、越浅，尤其是前额边缘和脸颊上的皱纹。耳周围的皱纹与下颌和颈部的皱纹融为一片。耳前侧，有一圈浅淡的皱纹，下行至耳垂处，与另一组皱纹交汇，直贯下颌，并继续伸延至下颌底。颈部的皮肤褶痕加深。耳下、颈背的褶皱下行与下颌的皱纹汇合，一起向下伸延至颈底。耳好比一个小岛，将皱纹分流。皱纹通常产生于皮肤的夹缝处或头部和脸部的凹陷区域。当皮肤随头、颈、脸部肌肉的活动而被扯拉、摺压时，皱纹、皱痕便产生出来，比如大笑、皱眉、打喷嚏、眯眼、眨眼、歪头、甩头时皮肤就会起皱纹。肌肉的拉扯产生紧张皱纹，肌肉的挤压产生挤压皱纹。当眉、眼、脸颊和口活动引起表面凸凹不平时，皮肤产生皱纹。下颊与下颌的皱纹由头的偏倾和内拉而产生。

四、头发

人物头发的表现，不像面部那样具有明显的结构，也不像五官那样具有"有意思"的细节，它乌黑蓬松地附着在头部，使人辨不出哪是应该刻画的重点。但是头发在头部占的面积很大，并涉及人像很大一段轮廓。头发又是反映人物性格的一个重要方面，因此应该重视对头发的表现（如图5-14）。

① 头发应该体现头部的主要形体特征。不管对象是何种发式，要注意它的球体特征。它与脸部的结构是一个整体，同样有明暗交界线、反光和亮部。由于人的头发表面

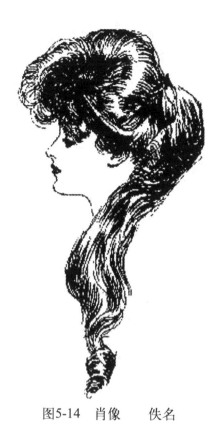

图5-14　肖像　　佚名

光滑，所以会出现高光，这些高光都是由一根根弯曲的头发集合而成。表现时要注意它与一般的高光形式不同，画得不好，会像"白斑"或灰白头。

② 要注意头发外轮廓的变化。不同的发式对外轮廓有一定的影响。简单的发式，外轮廓的变化也简单，反之则复杂。由于头发的色调很重要，因此，外轮廓的变化主要利用素描的虚实手段来处理。

③ 要注意处理头发与脸部的衔接方式。鬓角部分是一种过渡形式，发际部分具有一定的厚度，这种厚度会给额头造成投影。

④ 发式不但可以反映人物的性别，而且也是表现人物件格与爱好的重要方面。发式的变化多种多样，无论何种发式，表现时都要注意头发的组织、穿插和结构的透视缩变。

头发的表现很重要，希望学习者拿出研究五官的态度来研究它的表现，同时也要注意它在整个头部中的主次关系。

<div style="text-align:center">第二节　人物肖像造型的要求</div>

人物肖像造型的训练，除了要有目的性以外，还必须具有正确的观察方法和表现方法，只有在学习中自觉地按照这些原理去做，抓住基本法则，才能较快地掌握造型的规律和方法。

一、观察方法

当开始写生时，面对着模特还只是一个初步的感觉，尽管这种感受比较深刻，但如果只停留在初步的印象上来作画，就会被模特表面的细节所迷惑，促使你无法深入下去，有时甚至会产生一些视觉中的错觉而导致画面的种种错误，因此这种初步的视觉感受必须深化，即从感性的初级阶段上升到理性分析的阶段，树立正确的观察方法，其原因就是"感觉到了的东西，

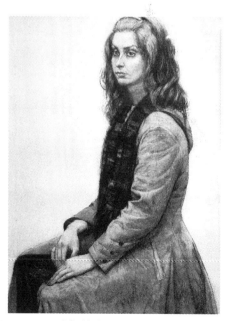

图5-15　列宾美术学院学生作品（二）

我们不能立刻理解它，只有理解了的东西才能更深刻地感觉它"。在头像写生时，始终把新鲜的视觉感受与分析研究对象结合起来，通过这样长期反复的实践，端正观察方法，才能不断提高观察能力（如图5-15）。

二、整体观念

在作画时始终坚持整体地观察对象，这是头像写生训练中一个十分突出的问题。因为在素描写生中没有任何孤立的东西，它是秩序、综合关系所形成的和谐整体。培养整体观察的能力，做到写生时纵观全局，这必须经过长期严格的训练。在作画的时候，如果看到什么画什么，不仅会使画面失去绘画中所必须遵守的主次虚实关系，而且会导致顾此失彼，因小失大，造成形体比例上的错误。

整体的充实，是由局部精致表现来反映的，是互为因果，相辅相成的。为了达到局部与局部之间，以及局部与整体之间"比例关系"的准备，首先要从确定大关系入手，遵循整体-局部-整体的作画步骤，从大至小，由简入繁地逐步深入，同时要注意画面各局部之间的进展，始终保持相应的关系，才能进行有效的比较检验和调整。

三、立体观念

宇宙间的一切物体都是由它的高度、宽度和深度组合而成的，即三维空间。任何物体都要以三度空间来测量，缺一不可。在学习人物肖像的开始，就要用立体观念去对待客观世界所有物象，并通过多种手法，把它们表现出来。素描虽然也有表现对象质感、体感以及不同色感的任务，比如画头像时，眼睛是透明的，头发蓬松而颜色较深；但它们首先都应具有立体感。树立起在空间深度上塑造形体而不是在平面上描绘这一概念，需要掌握透视知识和注意培养这种观察认识物象的习惯，才能正确把握物体在画面上的恰当位置，做到看得立体，画得立体。

四、艺术表现

艺术表现最主要的还是取决于作者的感受和艺术素养，取决于作者的精神表现，即内心世界的表达。作者的感受越深，在感情上越是能鲜明地感受到对象精神的美和形象的美，就越能进行有效的艺术概括。如作画开始，先观察研究，画面是强还是弱、色调是明快还是深沉等，在感受对象的基础上，分析主次关系，前后虚实关系，这样由表象认识上升到理性的把握，画面上的形象就具有艺术的表现力和艺术感染力（如图5-16）。

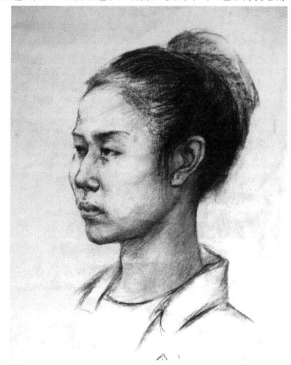

图5-16　肖像　　袁金戈

第三节 人物肖像造型的作画步骤和技巧

　　人物肖像写生是形象造型设计的重要课题。人物肖像写生是独具审美价值的艺术表现形式。人物造型能力的提高具体体现在感受力、理解力和表现力三个方面。人物肖像写生训练所要解决的中心问题有两个方面，一是认识的提高，二是方法技巧的掌握。初学者的学习阶段应该严格按照基本造型方法进行训练，先掌握一般的作画步骤，有了一定的基础后再逐步提高表现的技巧。熟练掌握和驾驭素描的造型语言，充分表达出自身的认识和内在情感，是造型训练的最终目的。

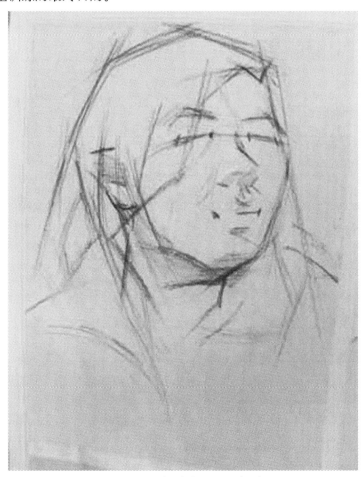

图5-17　人物肖像写生（一）

① 用虚线在画面上轻轻定出从头到下颌的位置，根据头部的基本形体，用长线淡淡定出了大的轮廓，注意头、颈、肩的穿插关系，构图不易过满。画侧面的头像时的视线前方要适当多留空白。用辅助线测定形体的比例，透视和倾斜度，确定大的形体特征（如图5-17）。

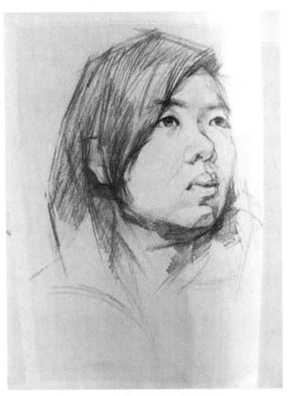

图5-18　人物肖像写生（二）

② 找出大的几何形体，确定五官位置和比例，轻轻画出头部的中轴线，把握好五官的透视关系，如颧骨、眼睛、鼻子、嘴巴等。画出大体色调关系，从明暗交界着手，胆子要大，注意虚实变化，表现时不能简单处理，要随着形体的变化而变化（如图5-18）。

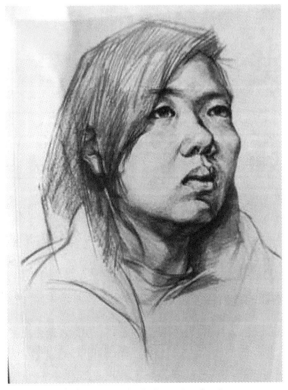

图5-19　人物肖像写生（三）

③ 深入刻画是在完成大体调子的基础上，从明暗交界线开始逐步向亮的推移，注意中间色的微妙变化，控制浓淡和调子互相衔接，以及面部的结构穿插（如图5-19）。

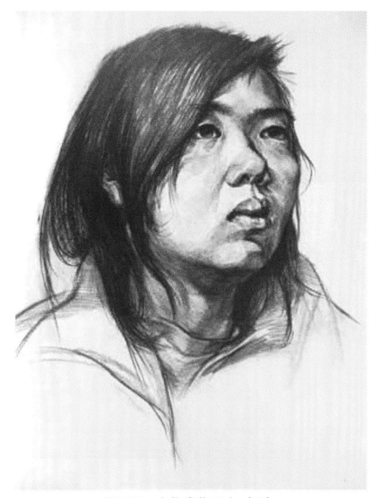

图5-20　人物肖像写生（四）

④ 刻画完之后，退远观察一下整体效果，努力追忆最初的感觉，对明暗、结构、透视、神态等进行认真观察、分析，并予以适当调整，再进一步深入刻画，但不可处处都改，影响整个画面的艺术效果，从整体效果出发，通过加强减弱等方法处理，使画面详略得当，主要形象特点鲜明突出（如图5-20）。

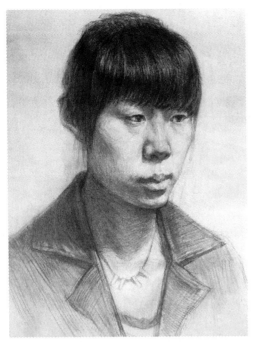
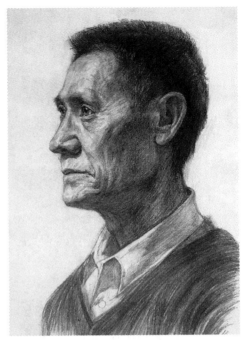

图5-21　学生习作（一）　　　　　　图5-22　学生习作（二）

　　一般来说，所看到的模特是一个占有一定空间的形体，头部可以从整体上看作是一个立方体，所以头部与立方体一样符合近大远小的基本透视法则。如果是在画侧面的模特，那么模特五官之间的连线会消失在视平线上的一点。当正对着模特的脸部时，模特的两个眉毛之间的连线与眼睛、耳朵之间的连线应该是平行的，即使头部发生了运动，五官的位置仍然合乎平行透视的基本规律（如图5-21、图5-22）。

　　懂得了以上知识，再加上熟练地应用，就能把握各种姿态下模特的基本形。

实训题

实训内容
熟悉人物头部局部特征，2、3小时慢写人物肖像素描训练一张。

第六章 人物雕塑造型

　　学习目标：通过对本章的学习，培养学生整体造型意识与空间、立体的观察方法。培养学生对形体的感知能力，学习并掌握雕塑艺术的表现语言与相应的表现技法，能立体的理解及把握人物形象。

　　雕塑是最具有实体感的造型艺术类型，它的艺术形象具有立体性，是在三维空间展示出来的，并且有一定的重量；它不仅诉诸视觉，而且是可以触摸的。"雕塑"这一称谓，是由于它的基本技术包括雕和塑两种方式。

　　雕塑形象具有单纯性。主要使学生掌握雕塑中塑造人物的方法，善于表现人物的形体与心灵最为本质的东西。新生开始接触雕塑，第一课即是"泥塑头像"，泥塑头像课程是培养学生以雕塑这一独特的艺术语言，立体的理解及把握对象。

第一节 人物雕塑造型的基本要求

一、培养整体观念

　　在雕塑造型的课程中，整体的观念从始至终贯穿其中，把握整体的能力成为评价雕塑造型基本功的主要标准，培养学生整体的思维方式是首要任务。整体也是一种专业素质，能否宏观地调控自己的作品，在整体思维方式的指导下，在作业的各个阶段"胸有成竹"，整体先行，从而处理好局部和整体的关系，保持各阶段作业的完整性，是培养学生长期而艰巨的工作任务。

　　整体观察，就是不看小东西、小变化和局部的细节。所谓整体表现，就是暂时不画或不做小东西、小变化和局部细节，能退后的不能提前，能提前的不能放后，需要一步步地在整体的基础上建立新关系。通常总是在整体的基础上，把局部关系一层层、一步步地带出来，而不是运用局部来拼凑整体。

　　要将"整体"摆在基础课教学的首位，约干松说："艺术的第一课是看整体。一旦什么时候成功的看到了整体，并在整体的前提下成功地用画笔来表现感觉到的东西——

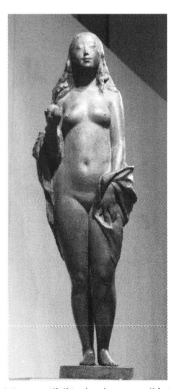

图6-1　雕塑（一）　　邓柯

那就是画得美，画得自如而生动。成功是合乎了整体的规律，而失败则是因为破坏了它，把眼光放开扩大到整体，一切多余的东西都消失了，只剩下必要的和基本的东西。"可见整体在基础课中占有十分重要的位置。学生的头脑应该保持清醒，不管对客观对象的形体结构分析得如何深入细致，假如最终不能回到整体的处理上，那么再好的分析也是失败的。所以在写生活动中能不能看到整体，能否抓住整体的特征，能否把局部的处理归结到整体上去并和整体紧密地联系在一起，使整体的特征鲜明强烈、和谐的表现出来，是十分重要的一环（如图6-1～图6-4）。

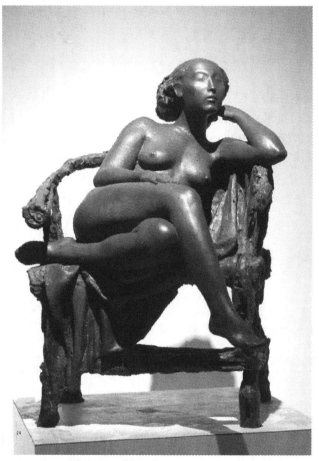

图6-2　雕塑（二）　　邓柯

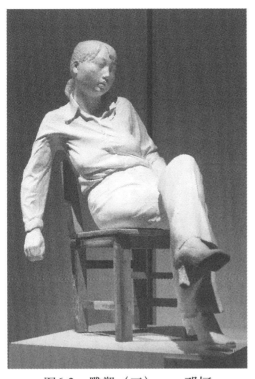

图6-3 雕塑（三） 邓柯 图6-4 雕塑（四） 邓柯

二、观察与选择

就观察而言，在所有的写生活动中都离不开对客观对象的正确观察，写生活动的首要问题就是怎样看和看什么的问题。可以这样说，表现上的许多问题都取决于怎样看的问题，看什么才知道做什么，怎样看决定怎样做，看到多少，决定做出多少，看到什么程度决定做到什么程度，不同的观察有不同的结果。学生观察力越强，他就越能同时、相互联系地观察很多东西。当然，正确的观察方法并不是所有具有正常视力的人都能在短期内解决和掌握的，它只给予在这个问题上经过顽强训练、不畏困难的人，且需要长期的努力才能实现。

在雕塑造型基础训练中，在对象提供的诸多因素中选择有利于去表现和塑造的因素，并不是一件简单的事情。自然人体是塑造人体的客观依据，习作要忠实于对象，这是无可非议的。但忠实不是毫无选择，单纯的模拟不是艺术。那么任务就是摆脱模拟，寻求概括地表现对象的方法。如何才能摆脱模拟，这就要解决以下认识和方法问题了。不要把模特看复杂了。人体是由众多的骨骼、肌肉、脂肪、皮肤和毛发组成，加之一些偶然因素和肤色错觉，它的外观确实有些复杂，这就往往使初学者迷惑，不能摆脱模拟的根本原因就在于把自然人体看得过分复杂，从这点看，"一双明察秋毫"的眼睛往往是有害的。重要的是培养一双习惯于看不到琐细的眼睛，因为细章末节往往无用，而且影响造型能力的提高和艺术素质的培养。而谁的眼睛舍弃的东西多，他的视野就更广阔，基本功就比较深厚，假如眼睛什么都不肯放过，总在细节绕圈子，那就拘泥而不得要领。拘泥打不开艺术之门，简洁才是通向概括的桥梁。这并不是主张简单化，但只有透过表面才能领会到更多的

东西，认识才能深刻，感受才会充分（如图6-5～图6-8）。

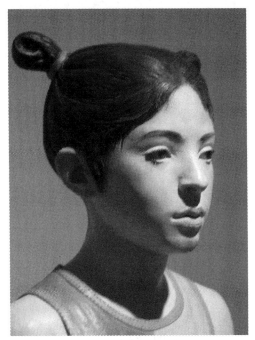

图6-5 外国雕塑 佚名

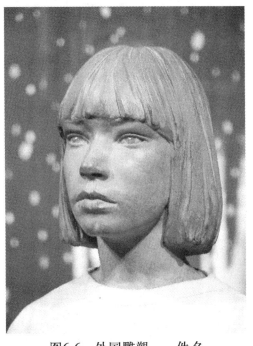

图6-6 外国雕塑 佚名

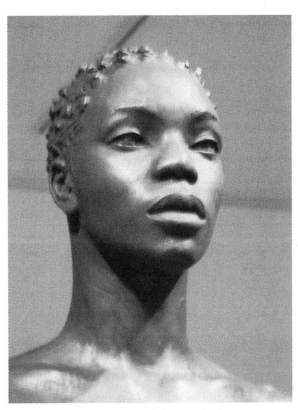

图6-7 外国雕塑 佚名

图6-8　外国雕塑　　佚名

第二节　人物雕塑造型的基本步骤

泥塑人物造型步骤分为三个阶段：建立大型、深入刻画、整体调整。

一、建立大型

这是完成一件人物雕塑作品最重要的阶段。教师往往在习作的每个阶段反复强调大型的重要性。强调大型并不是说局部塑造、深入刻画不重要，而是要说明大关系在整个造型中的统领位置或作用，即"大型错了，一切全错"。动手做雕塑的第一步，首先是搭建骨架，以往总是把它归到泥塑的准备阶段，而其恰恰是大型阶段的重要组成部分，一件雕塑作品的内部框架，正是由骨架的构成组合而成，根据对象的外部造型搭建内部骨架，做到准确，鲜明，结实，不外露。对学生立体地，三维地思考，正确领会雕塑造型内力框架构成结构和空间意识的确立都十分重要。接着就要动手做泥塑，首先要迅速的去把握客观对象的第一感受，要把这种具有鲜明印象的感受贯穿塑造的全过程。这种最初始的心灵领悟往往是我们追求的最终艺术感受。建立大型要全方位地观察与比较，在理解的基础上敏锐

和大胆地塑造，立体地捕捉大型。要把对象看得单纯一些，区分本质与表象，始终抓取主要的东西。要牢牢把握住对象的形象特征，表现出具体客观对象独有的造型特点，防止符号化、概念化。要以框架观念，几何体积的观念来构筑形体，塑造形象，这一阶段虽然具有不少理性的成分，但总的来说还是要以感性作为主导（如图6-9）。

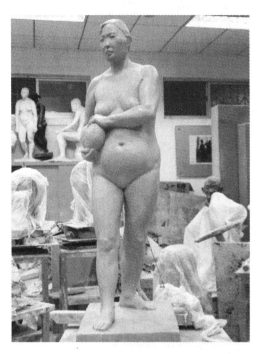
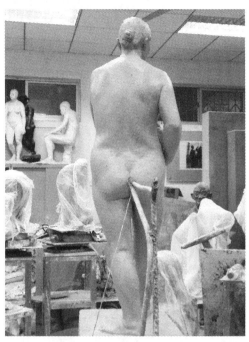
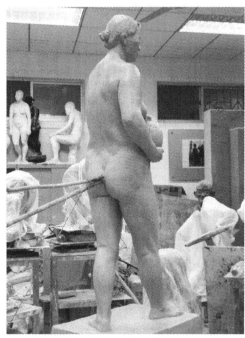
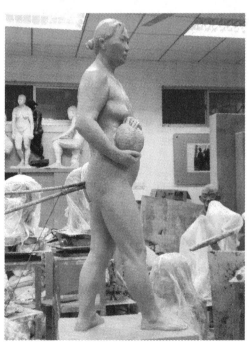

图6-9　泥塑女人体　　尹建辉

二、深入刻画

通过对组成整体的每个局部的具体刻画来充实，丰富整体造型。依据解剖知识和对于形体的理解，深入地分析，研究人类头部的造型以及骨骼肌肉的生长规律和体型建构的结构的相互关系。力求表达具体对象的造型特征，气质个性。要特别着重强调的是由于雕塑是主体的构建形式，所以在分析塑造的过程中，应当使形体结构重于解剖结构，在形体结构的分析中，寻出形体与形体之间的穿插坐落，卯榫关系是问题的关键和难点。这是一个分解，组合直至确立的过程。这一理性阶段的成分要大于感性阶段的成分。深入刻画局部应以大关系作为主导，千万不要"掉到局部里"，要有选择地进行重点刻画，防止表面模拟，学会熟练掌握提炼与概括的能力（如图6-10）。

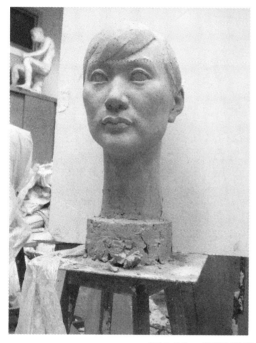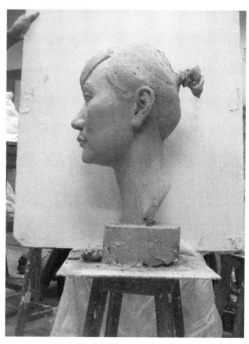

图6-10　泥塑肖像（一）　　尹建辉

三、整体调整

这一阶段就是从整体出发，回到"第一感觉"上，重新审视自己的作业。检查作品造型是否准确，形体和结构是否严谨，大的节奏是否鲜明，是否具备一定的体感、量感和空间感，有没有把对象的气质和个性特征表现出来，作品整体是否和谐统一，是否具备一定的力度和格调。这一阶段要多看少做，冷静地对待每一个问题，思想明确后，有针对性、主动地加以解决，直至达到比较满意的效果（如图6-11）。

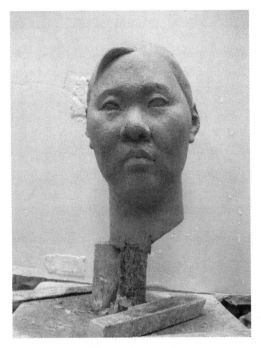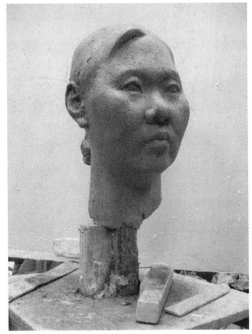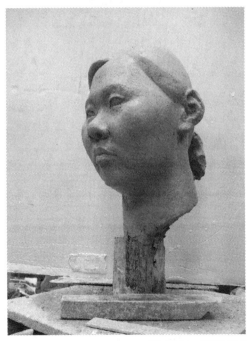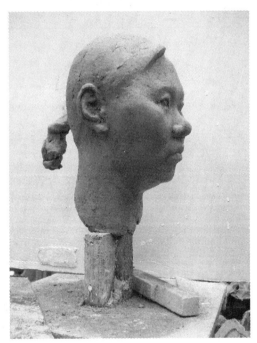

图6-11 泥塑肖像（二） 尹建辉

第三节 人物雕塑造型的技巧

一、初级阶段

图6-12　铜塑肖像（一）　　佚名

在雕塑的初级阶段，也就是常说的大型阶段，应该注意以下两点。

① 大的形象应该相似于模特，也就是应该像模特。在大的形象上、轮廓上，大的形体感觉上不偏离模特的基本外部特征。

② 要注意基本形体骨架的搭建，这就好像钢混建筑，在一开始的时候要做柱子和梁，这时的构造和搭建完成了建筑的主体框架，主体框架完成后，建筑的外形尺寸，空间关系就已经完成。雕塑也是一样，大型阶段完成以后，头像的基本形象，大的空间关系和形体关系基本完成。雕塑自身的结构形成了一个完整的构架（如图6-12）。

二、深入阶段

图6-13　铜塑肖像（二）　　佚名

在大型阶段首先完成了作品的基本框架，但是模特的形象特征并没有得以完整的体现，形体也只是一个较为简单的大型。这时就需要我们进行进一步的刻画。首先需要深入刻画的是处于形体转折角上的骨骼的位置。因为这些转折的角就好比一个个坐标的点，坐标点的确立，决定了其他关系的相对位置。应该指出：这些转折的点并不是一个简单的关系，它应该符合骨骼自身的生长规律。其次应该将具有形象特征，表情特征的形体，逐步地布置在头像作业上，以便于形成一个不脱离客观对象的整体的作业状态（如图6-13）。

三、完成阶段

感受又回到初始，但这是经过了严格理性分析后的感受。首先，塑造的形象和人物情感要求与模特一致。其次，要求搭建好既符合模特特征又符合结构特征的骨架关系，这时的骨架关系应该是具有一定体量感和体积关系，就好像建筑装上了外皮一样。并且需要检查构成每一个单独形体的点、线、面、体是否构成的合理。再次，要塑造出合理的结构关系，就需要检查两个以上形体的结合是否准确无误。应该强调：这一切理性的分析都是在忠于自然模特形象基础上的分析，是一种将客观对象形体化的分析过程，任何脱离客观对象的作业方式都是有害无益的（如图6-14、图6-15）。

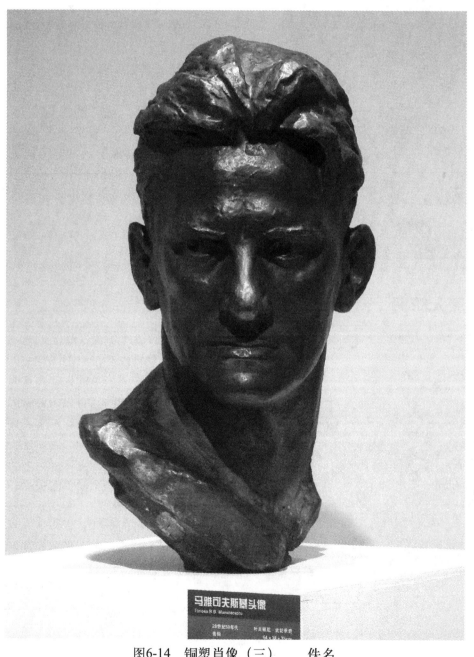

图6-14　铜塑肖像（三）　　　佚名

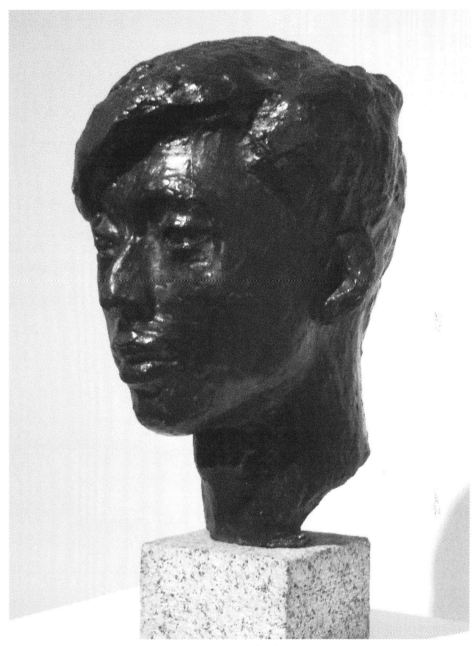

图6-15　铜塑肖像（四）　　佚名

实训题

1. 20～30公分男肖像泥塑课程（10课时）。
2. 20～30公分女肖像泥塑课程（10课时）。

参考文献

[1] 伊卫华．当代美术基础教程．北京：北京交通大学出版社，2004．

[2] 林晨曦．解剖头像花本15．杭州：浙江人民美术出版社，2004．

[3] 孙立军．动画角色造型设计．北京：海洋出版社，2004．

[4] 俞进军．素描人像技法．北京：中国建材工业出版社，2004．

[5] 张丽华．慢写．合肥：安徽美术出版社，2005．

[6] 霍波洋．双重基础．长春：吉林美术出版社 2006．

[7] 黄月新．石向东．雕塑基础教程．南宁：广西美术出版社，2008．

[8] 丹尼.M.尔曼德.洛维兹．素描指南．上海：人民美术出版社，2005．

[9] 王炳耀．人体造型解剖学基础．天津：天津人民美术出版社，2002．

[10] 郭子瑶．新编人体结构教程．武汉：湖北美术出版社，2003．

[11] 李振才．人体造型解剖．济南：山东美术出版社，2001．